高等院校艺术学类精品系列教材
"互联网 +"新形态立体化教学资源特色教材

书法艺术

Art of Calligraphy

吴一源 编 著

中国轻工业出版社

图书在版编目（CIP）数据

书法艺术 / 吴一源编著. —北京：中国轻工业出
版社，2020.11

ISBN 978-7-5184-3012-3

Ⅰ．①书… Ⅱ．①吴… Ⅲ．①汉字－书法
Ⅳ.①J292.1

中国版本图书馆CIP数据核字（2020）第084128号

责任编辑：王　淳　李　红　　责任终审：李建华　　整体设计：锋尚设计
策划编辑：李　红　　　　　　　责任校对：方　敏　　责任监印：张　可

出版发行：中国轻工业出版社（北京东长安街6号，邮编：100740）

印　　刷：艺堂印刷（天津）有限公司

经　　销：各地新华书店

版　　次：2020年11月第1版第1次印刷

开　　本：889×1194　1/16　印张：8

字　　数：200千字

书　　号：ISBN 978-7-5184-3012-3　定价：48.00元

邮购电话：010-65241695

发行电话：010-85119835　传真：85113293

网　　址：http://www.chlip.com.cn

Email：club@chlip.com.cn

如发现图书残缺请与我社邮购联系调换

180619J1X101ZBW

前言
PREFACE

中国文化源远流长，尤其中国书法艺术的历史更加灿烂辉煌，书写的过程、情感的表达、审美的意境、营造的法度等诸多要素而形成的理论与经验，都是中国书法艺术发展过程中前人和前辈所留给后人的宝贵财富。

从晋、唐到五代十国、宋、元、明、清以及近现代，名家辈出，如一颗颗璀璨夺目的明珠闪闪照耀后人。纵观中国艺术的发展历史，书法艺术是中华传统艺术的中心之核心。从"二王"时期到近现代，书法艺术随着中华文明的发展也在不断创新，魅力无穷！

汉字书法传导着中国人的文化心理和审美人格。它以特有的形态，将中国人或规范，或潇洒，或守格，或破格的文化精神传给世界。飞扬的线条和变化的布局，表达了中国人平衡与欹侧、协调与矛盾、统一与变化、齐整与错落的独特哲理气息和思辨方式。

几千年来，我们的祖先将他们的智慧、学识、情感甚至精神追求寄托在书法艺术上，使文字书写这原本属于社会交流的工具升华成具有极高美学价值的特殊艺术形式，并受到世界上许多民族、国家人民的共同喜好和仰慕。书法艺术是中国古代传统艺术的精华，是中国人独创的、具有民族特色的艺术形式。

伴随着现代社会书法热潮的兴起，素质教育的深化，书法教育以一个独立角色立足于大学讲堂，已不再是可望而不可求。书法教育作为民族文化的精粹应大力开展，书法教育不仅是精神文明建设的需要，也是培养书法专业人才的需要，更是普及推广、提高全民素质的文化需要。通过书法教学，领会理解汉字文化以及书法艺术的崇高和深广的哲思情理，激发民族自豪感和培养爱国主义思想情感，塑造完美人格，使意识境界得到净化和升华。

同时在设计学科教学中，将本科与研究生相关专业与传统的中国书法的文化内涵、法度技巧、线条运用、笔墨审美等相结合，汲取书法艺术的营养、挖掘书法艺术的价值，通过现代的教学理念从而继承与发展，为艺术设计学科带来有根基的教育新理念，这也是《书法艺术》编写的初衷。

本书从书法概述、字体分类及其特点、书法工具、书法作品构思创作、书法实践及其原则、毛笔与硬笔书法、篆刻、书法元素创新设计应用、鉴赏书法作品及方法等内容。由浅入深，由理论到实践，由实践到审美的提升，循序渐进，全方位带领读者走进书法，运用书法。本书不再是千篇一律的黑白文字，而是以图片、表格、教学视频的方式，更直观、更简洁地进行引导，每章增加了补充要点与课后练习，进而加深印象、巩固知识、检验学习情况。同时结合现今社会发展，将书法和现代艺术设计相结合，从视觉传达设计、环境艺术设计、影视动画设计、服装设计4个方面，讲解和列举新兴应用，将书法超脱于传统纸上艺术，帮助读者更广泛地学习和应用。

在本书编写过程中，得到了中国书法文化博物馆及馆长何树岭先生的鼎力支持，在此特别感谢何树岭馆长为中国书法教育做出的贡献。同时也感谢张淑文、牟思杭和陈雪对本书编写过程中的帮助。感谢中国轻工业出版社编辑的支持与帮助。

吴一源
于鲁迅美术学院

目 录
CONTENTS

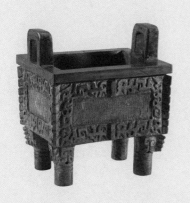

第一章
书法概述

PPT 课件

学习难度：★ ☆ ☆ ☆ ☆
重点概念：演变、简史、
　　　　　艺术、特征

若扫码失败请使用
浏览器或其他应用
重新扫码！

> **章节导读**
>
> 　　一字一世界，一笔一乾坤。中国书法艺术以独特的形体美孕育出高度民族化的艺术，成为最集中、最精妙地体现中国人精神境界的典范艺术之一，它起源于象形文字，如绘画一样，以物象为依据，与中国画紧密相连（图1-1）。本章介绍中国书法的基本状况和发展历史，指出书法的艺术特征，为后期深入学习打好基础。
>
>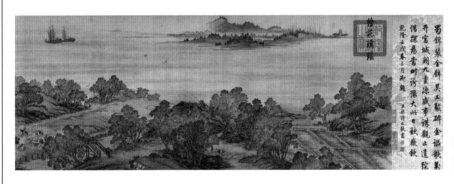
>
> 图1-1 《清明上河图》局部书法题字

第一节　汉字演变

一、起源

　　汉字作为世界上最古老的文字之一，它是象形文字，它与其他古代文明国家的文字不同，比如古埃及文字、玛雅文字等，由于历史原因，有的早已无从查证，以至于一些文字至今无法释读。而我国的汉字不仅流传至今，并且随着语言的发展和历史的推进，越加丰富成熟，并且在国际舞台上发挥出越来越重要的作用。

　　从学术上探究汉字的真正起源，则还是要利用已知实物以及古代文献资料二者相合起来进行推断与论

证。现今，一些文学家认为，在我国原始文化遗址中，发现的一些陶文符号，各种陶器符号，利用对称、平行、均匀等方法来使形体显得协调、美观，用简单却很有概括力的刻画来获得图形意象，使观看者自然联想到一些自然界的事物，和后来比较成熟的汉字有很多相似之处，由此可见，这些比较抽象的符号，已经可以称为汉字了（图1-2）。

二、发展

中国文字来源于象形，既是文字又是图画，或称为象形文字，这是汉字的一大特点。同时，汉字无论在什么时期都是艺术化与装饰化、实用性与传播性的结合。主要以时间和形态分为三个主要阶段（表1-1）。

表1-1　　　　　　　　　　　　　　　　　汉字发展阶段图

阶段	时间	特点
图画文字	商代以前（公元前1600前）	用特征图形来简化、取代图画，与语言的特定对应
表形表意文字	商周至秦代（公元前1600—公元前206年）	以表形文字为基础，表音文字为主体
形声文字	秦代至今	以形声字为主体，还保留了一些表形字和表音字的形音文字，更容易书写

1. 图画文字

我们的祖先，自原始社会就从自然中，用图画的方式记录形象，创造了文字，具备了中国书画最早的雏形。商代以前的文字都属于这个阶段，原始人类使用了结绳、刻契、图画的方法辅助记事，后来用特征图形来简化、取代图画，与语言的特定对应，由此，原始文字形成。7000多年前的蚌埠双墩遗址，发现630多件丰富多样的刻画符号。2009年10月24日至25日，30多位来自国内外的著名专家学者聚集蚌埠，就"蚌埠双墩遗址刻画符号暨早期文明起源"展开研讨。众多与会专家一致认为，双墩刻符反映了早期双墩先民的生活形态，已经具备了原始文字的性质，是汉字源头之一。1994年，湖北杨家湾大溪文化遗址出土了大量陶器，其上170多种符号中，部分特征与甲骨文有较大类似之处。此外，山东大汶口出土的陶器上的象形符号，西安半坡彩陶上的几何符号等，都可能是原始文字形成不同阶段的表现（图1-3）。

2. 表形文字

中国文字在发生孕育期间，是伴随着社会的发展而发展的，随着生产力的提升而演变和革新的。

从甲骨文到秦代的文字，以表形文字为基础，商周时期的甲骨文已经是一种比较完整的文字体系。在已发现的4500多个甲骨文单字中，目前已能认出近2000个。与甲骨文同期，青铜器上铸造的文字称为金文或钟鼎文，西周时期的《散氏盘》《毛公鼎》具备很高的史料和艺术价值（图1-4）。

3. 形声文字

从秦汉到现代汉字，以形声字为主体，还保留了一些表形字和表音字的形音文字。秦始皇统一中国后，采取了一系列的规范方法：①统一文字。②统一偏旁符号。③统一偏旁位置。④统一声符。

再由秦代李斯将书法造型加以美化，进行规范和整理，制定了小篆作为秦朝的标准书写字体，统一了中国的文字（图1-5）。

小篆笔画以曲线为主，后来为了更容易书写，逐步变得直线特征较多。到了汉代，隶书取代小篆成为主要书体，奠定了现代汉字字形结构的基础，成为古今文字的分水岭。汉代以后，由于书写工具的多样化，汉字的书写方式逐步从木简和竹简，发展到在帛、纸上的毛笔书写。草书、楷书、行书等字体迅速出现，形成了具有浓郁东方特色的书法艺术。继印刷术的发明，用于印刷的新字形宋体出现，之后又陆续出现了黑体、仿宋等字形。

图1-2 双墩刻画符号

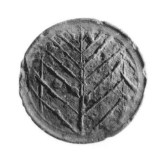

图1-3 双墩植物形刻画符号

图1-4 《毛公鼎》

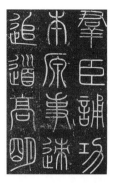

图1-5 李斯《会稽刻石》

- 补充要点 -

记事符号

结绳记事是原始时代没有保存下来的文字雏形，是很多原始民族帮助记忆的方法（图1-6）；刻画符号在距今6000年前的新石器时代就出现了，主要刻画在陶器上，与花纹装饰混在一起（图1-7）。

图1-6 结绳

图1-7 西安半坡出土的仰韶文化彩陶上的刻画符号

第二节 书法简史

书法简史，如图1-8所示。

一、混沌萌生——先秦书法

1. 殷商甲骨文

甲骨文又称契文、甲骨卜辞、殷墟文字或龟甲兽骨文。

甲骨文的形体结构已有独立体趋向合体，出现了大量的形声字，已经是一种相当成熟的文字，是中国已知最早的成体系的文字形式。成字方法主要是刻，笔画以直为主，两端尖细中部略粗，有粗细、轻重、疾徐的变化，下笔轻而疾，行笔粗而重，收笔快而捷，具有一定的节奏感。转折处方圆皆有，方者劲峭，圆者柔润。甲骨文结体长方，随体异形，任其自

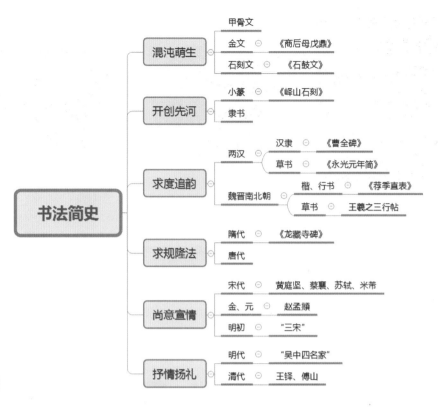

图1-8 书法简史框架图

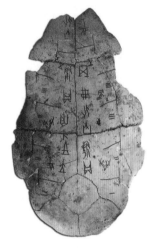

图1-9 安阳殷墟甲骨文

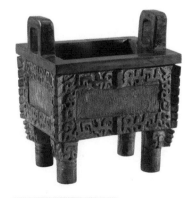

图1-10 商后母戊鼎

然。其章法大小不一，方圆多异，长扁随形，错落多姿而又和谐统一。甲骨文的一些会意字，只要求偏旁会合起来含义明确，而不要求固定，因此，甲骨文中的异体字非常多（图1-9）。

2. 金文

金文是指铸造在殷周青铜器上的铭文，也称钟鼎文。

金文的书体，一般称为大篆或籀书，也有称为古籀的。青铜器铭文是按照墨书的原本先刻出铭文模型的陶范，再翻范铸造出来的。由于商周时期已有很精湛的青铜铸造技术，所以翻铸的金文一般都能在相当程度上体现出墨书的笔意。因此，商周的金文实际上是一种墨书的书法艺术。分为两种风格：一种运笔有力，形体瘦筋，笔画多挺直，不露或少露锋芒；另一种笔势雄健，形体丰腴，笔画起止多露锋芒，间有肥笔（图1-10）。

3. 石刻文

石刻文，产生于周代，兴盛于秦代"勒石铭金"一词，就是说石刻文字与青铜铸造文字。东周时期秦国刻石文字，在10块花岗岩质的鼓形石上，各刻四言诗一首，内容是歌咏秦国君狩猎情况，故又称猎碣（图1-11）。

二、开创先河——秦代书法

1. 小篆

秦始皇灭六国后，下令以秦国的"小篆"作标准，统一全国文字。中国文字发展到小篆阶段，轮廓、笔画、结构逐渐开始定型，象形意味

削弱，使文字更加符号化，这也是我国历史上第一次运用行政手段大规模地规范文字的产物。

小篆为长方形，以方楷一字半为度，一字为正体，半字为垂脚，大致比例为3：2。笔画横平竖直，圆劲均匀，粗细基本一致。所有横画和竖画等距平行，所有笔画以圆为主，圆起圆收，方中寓圆，圆中有方，使转圆活，富有奇趣。结构平衡对称，上紧下松，空间分割均衡。字体端庄严谨，有实有虚，疏密得当，从容平和且劲健有力（图1-12）。

2. 隶书

由于李斯之小篆，篆法苛刻，书写不便，于是隶书出现了。"隶书，篆之捷也"。其目的就是为了书写方便。到了西汉，隶书完成了由篆书到隶书的蜕变，结体由纵势变成横势，线条波磔更加明显。隶书的出现是汉字书写的一大进步，是书法史上的一次革命，不但使汉字趋于方正楷模，而且在笔法上也突破了单一的中锋运笔，为以后各种书体流派奠定了基础。秦代除以上书法杰作外，尚有诏版、权量、瓦当、货币等文字，风格各异。

图1-11　石刻文

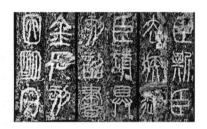

图1-12　李斯小篆

三、求度追韵——东汉至南北朝

1. 两汉书法

（1）汉隶。广义上所有汉代的隶书都是汉隶，包括汉初的古隶、汉隶和八分书。狭义的汉隶是指西汉使用最广泛的隶书体，是其成熟的形态。汉隶较古隶规范，又不像八分体那样具有装饰性，是西汉直至汉末的通用书体。汉隶的特征为：取横势，突出横画，横平竖直，其结构类型类似于沙孟海先生总结的平画宽结类。给人以雄放洒脱，浑厚深沉之感。汉隶的代表作《曹全碑》《张迁碑》《礼器碑》《汉鲁相乙瑛请置孔庙百石卒史碑（即乙瑛碑）》《史晨前后碑》《张景造土牛碑》。

《张迁碑》，也称为《张迁表颂》，有碑阴题名，刻于东汉中平三年（186年）无盐（治今山东省东平）境内，于明代出土。张迁碑现存于山东泰安岱庙。《张迁碑》和《曹全碑》都为汉末名碑。碑中字体大量渗入篆体结构，字形方正，用笔棱角分明，具有齐、直、方、平的特点。张迁碑碑文记载了张迁的政绩，是张迁故友韦荫等为表扬他而刻立的（图1-13）。

《曹全碑》全称《汉郃阳令曹全碑》，是中国东汉时期重要的碑刻，立于东汉中平二年（公元185年），碑高约1.7米，宽约0.86米，长方形、无额，石质坚细。碑身两面均刻有隶书铭文。碑阳20行，满行45字；碑阴分5列，每列行数、字数均不等。明万历初年，该碑在陕西郃阳县（今作合阳县）旧城出土。在明代末年，相传碑石断裂，人们通常所见到的多是断裂后的拓本。1956年移入陕西省西安博物馆碑

图1-13 《张迁碑》　　　　　　　　（a）　　　　　　　　　　　（b）

图1-14 《曹全碑》　　　　　　　　（a）　　　　　　　　　　　（b）

林保存。《曹全碑》是汉代隶书的代表作品，风格秀逸多姿和结体匀整著称，为历代书家推崇备至（图1-14）。

（2）草书。作为一种独立的字体，在西汉时期发展成熟，草书一方面简化了字的形体，偏旁内笔画省略不写；另一方面则是笔画间有勾连关系，正体的多个笔画被连续书写，并作一个笔画。汉武帝时期，草书作为独立字体迅速成熟，如《永光元年简》，虽艺术上稍显稚嫩，但绝大多数文字都是用草体写出来的（图1-15），由此可见，草体已固定成型。而新莽时期的《王俊幕府档案简》已经是艺术上完全成熟的草书。

图1-15 《永光元年简》

2. 魏晋南北朝

魏晋南北朝时期是一个动乱分裂的时期，同时也是艺术活跃发展的时期。当时的门阀士族阶层在政治、文化上处于优势地位，因此在书法上形成世族书法世家，以书法争胜，极大地促进了书法的发展。由于长期的南北分裂，造成南北朝时期书法风格与南北差异。

（1）楷书、行书。在东汉后期就已经萌芽并发展起来，在三国、魏晋时期，就已经成为日常的通用手写体。曹魏时期的钟繇是早期专注于这两种在民间形成的新书体的代表性书法家，被后人称为楷书之祖，与东晋时期的王羲之并称为"钟、王"。他对笔法的高度重视，主张的思想是"用笔者天也，流美者地也"。其次，钟繇对书法艺术，追求一种自然为美，解放个性，"书者，散也"的艺术境界。

元朝陆行直在跋语中以"高古纯朴，超妙入神，

无晋唐插花美女之态"来评价《荐季直表》。《荐季直表》气息淳古朴厚，古拙质实。从形态上看，字势取横扁之势，富有残留的隶意，结体疏散有动势，似有行书之态，气脉通畅，而点画结构精密（图1-16）。

（2）草书。这时期的草书一方面受八分隶书的影响，字形方扁，强化波挑用笔，更加规范化，即是典型的章草；一方面则是受日常的楷书、行书的影响，逐渐以纵势为主，取消波挑，更接近于王羲之创新变法后的今草。王羲之的这三帖行、草相杂，字形敧侧生姿，章法动荡不定，强烈的即兴性和形式语言的丰富性。中锋和侧锋用笔并重，点画形态变化莫测（图1-17）。

四、求规隆法——隋唐五代

隋朝统一全国，南北方书风自然融合，走向规范。

隋代书法起到"上承六代，下启三唐"的过渡作用。唐王朝的建立，使中国书法进入繁荣向上的时代。

1. 隋代书法

在北朝书法质朴的基础上，与南朝的书风融合统一。隋代立国短暂，可以论述的书法大家不多。智永，世称"永阐释"，王羲之七世孙，书法继承王氏家法，并加以总结整理，使之法度规范、系统。相传，智永曾写《真草千字文》，真草两体，隔行排列，书法温润圆劲，字形端庄，字内的空间分布均匀（图1-18）。此外，隋代碑刻众多，多以楷书为主，结构方正，用笔劲挺，变化微妙。在北朝质朴书风基础上，与南朝秀丽书风融合，其中具有代表意义的有《龙藏寺碑》（图1-19）、《曹植庙碑》《董美人墓志》。

2. 唐代书法

唐代书法与唐历代的帝王有重要的关系，尤其是

图1-16 《荐季直表》

图1-17 王羲之《丧乱帖》《二谢帖》《得示帖》

（a） （b）

图1-18 智永《真草千字文》

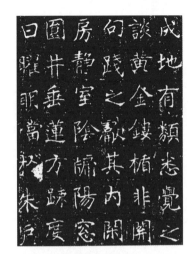

图1-19 《龙藏寺碑》

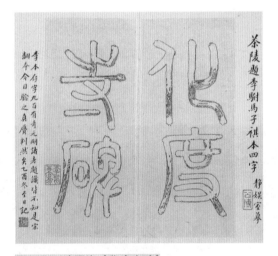

图1-20 欧阳询《化度寺碑》

图1-21 《化度寺碑》

唐太宗爱好书法，喜欢聚集众多书法家交流，倡导了一代书风，泽被后世。唐太宗独尊王羲之书风，评价他为"尽善尽美"，古今第一，确立了"书圣"王羲之的地位。

初唐书法家欧阳询、虞世南、褚遂良、薛稷最为著名。欧阳询和虞世南都为由隋入唐的书法家，对初唐的书法风格有很大影响。其中，褚遂良被誉为"唐之广大教化主"，真正开启了唐代楷书新风格。

《化度寺碑》是欧阳询75岁时的作品，此碑书法遒劲温雅，结字用笔轻快、灵动（图1-20、图1-21）。《旧唐书·欧阳询传》："笔力险劲，为一时之绝，人得其尺牍文字，咸以为楷范焉。高丽甚重其书，尝遣使求之。"此外，欧阳询的传世之作还有《九成宫醴泉铭》《梦奠帖》。其子欧阳通，相比其父更加追求险劲，缺少圆润厚实的用笔，存世作品有《道因法师碑》。

《汝南公主墓志》（图1-22）相传为虞世南所写的行书，字形瘦长，萧散虚和，结字*、用笔和王羲之的行书有很多相似之处。从唐人写经、墓志可看出虞世南的书风对当时的社会风尚有一定的熏染作用，不过，因其风格平和，不激不争，并且存世的作品较少，对后世的影响没有欧阳询大。

褚遂良早期书法作品多方整古朴，《伊阙佛龛碑》是他45岁时的作品，生拙刚健，方正宽博，带

* 结字：指字的点画安排与形式布置，也称为"结体"或"间架"。

有北碑的味道（图1-23）。《孟法师碑》是后一年的作品，渐古雅平正，数年后《房玄龄碑》，灵秀舒展的个人风采初具。57岁时书的《雁塔圣教序》是风格成熟的代表作，此碑书法结构偏方，舒朗开阔，姿态婀娜空灵，排序匀称安稳，用笔方圆结合，线条精美，轻重变化丰富，具有弹力。流传至今的佳作还有《倪宽赞》《阴符经》《褚摹兰亭序》等。

盛唐名家辈出，行草各体达到一个新的水平。在书法历史上，李邕的行书，张旭、怀素的草书，颜真卿的楷书、行书，李阳冰的篆书都是享誉一代的大家。

李邕结合当时的状况，进行了一次改体，将纵势的长方形易为横势扁方形，弱化线条的丰富变化，以简、直为尚，突出横向拓展的外形，形成了敦厚宽博，有几分拙朴味的个人风格。而李邕的改体为唐代书风从初唐劲瘦飘逸向雄浑豪放的发展起到了承上启下的作用。

唐代草书的发展是划时代的，初唐时，孙过庭继承传统的今草，到盛唐时迈入狂草阶段。张旭、怀素则发展出无拘无束、纵情肆意的连绵狂草，拓展了草书的表现形式（图1-24、图1-25）。

张旭、怀素强调草书的同时，颜真卿创造了继王羲之书法之后的第二个高峰，开创了雄强浑厚，博大丰腴的施法新风。颜真卿存世楷书作品颇多，前后的风格变化大，早期写的《多宝塔碑》，结构平正匀称，用笔严谨（图1-26）；中期的《臧怀恪碑》《郭氏家庙碑》，已初具个人风格，字形偏长，重心偏上，挺拔俊美。《颜勤礼碑》是颜真卿风格成熟的代表作，其书结构端庄大方，字形秀逸俊美，用笔沉稳厚重，点画起止、转折处强化用笔，着意修饰，构成轻重缓急的节奏变化（图1-27）。

唐代晚期的书法逐渐由鼎盛走向衰落，晚唐中以柳公权最为著名，与颜真卿齐名，有"颜筋柳骨"之称。存世可见的代表作品有楷书碑刻《玄秘塔碑》《神策军碑》，行书《蒙诏帖》墨迹本。

图1-22 《汝南公主墓志》

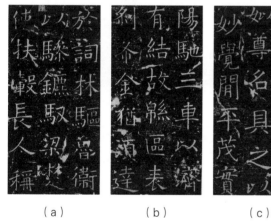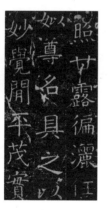

（a）　　　　（b）　　　　（c）

图1-23 《伊阙佛龛碑》

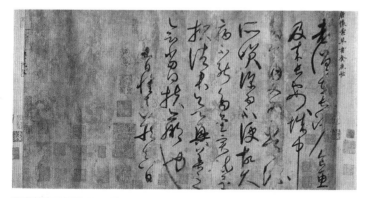

图1-24 怀素《自叙帖》

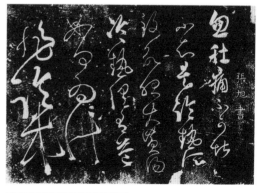

图1-25 张旭《肚痛帖》

图1-26 颜真卿《多宝塔碑》

图1-27 颜真卿《颜勤礼碑》

图1-28 蔡襄《自行书卷》

3. 五代书法

五代历经50余年，社会动乱，均无翰墨之心，因此，书法尤为冷落。只有杨凝式在乱世之中承唐代遗风，开启宋代尚意书风。存世可见的墨迹有《韭花帖》《卢鸿草堂十志图跋》《夏热帖》和《神仙起居法》。

五、尚意宣情——宋至明中

1. 宋代书法

五代混乱，民生凋敝，文学遭到惨烈的破坏，北宋建国之初，百废待兴，书法方面实际上更倾向于是晚唐五代的延续。宋初书坛出现一个引人注目的现象，继唐李阳冰之后，研习篆书的风气盛行，涌现出如徐铉、王文秉、释梦英等一批篆书家。另一个重大事件

便是《淳化阁帖》的问世，并由此大开刻帖之风。

从北宋书法的整体趋势来看，一朝胜一朝，一浪高一浪。自仁宗到钦宗的100多年，谓之后期。前一段以欧阳修和蔡襄的书法活动为中心而展开，后一段伴随着苏轼、黄庭坚、米芾等人的崛起，并由他们开创和完善的"尚意"书风，这时的书法家大多具备良好的文艺修养，重视灵感的积蕴，强调主观情趣的表达。

如果说，欧阳修是理论的代言，那么，蔡襄的功绩主要体现在实践方面。蔡襄的书法成就主要表现在他的行书和楷书两种字体上，《门屏帖》是我们能见到的他最早的作品，此帖笔力柔弱，稍后的《虚堂诗帖》结体平稳、点画厚重有弹性，与他之后清健圆润的风格有所不同。《自行书卷》是蔡襄中年的代表作，开卷行楷相间，渐渐转为行书，曲折含蓄，分明有秩，最后演变为草书，笔画纤细，却张弛有力（图1-28）。

"出新意于法度之中，寄妙理于豪放之外。"是苏轼在书法上的审美理想，也是他在实践创作中的追求。苏轼师法对象的专一，书法风格的成就是显而易见的。他的楷书《丰乐亭记》《醉翁亭记》等，与《东方朔画赞》形神皆似。值得一说的是，苏轼书风的形成与他独特的执笔方式也有很大关系。他执笔用拇指、食指、中指三指，被称为"拔灯法"的单钩执笔法，这一执笔方法使他的书法表现出左秀而右枯且点画厚重简短的特点（图1-29）。

黄庭坚与苏轼合称"苏黄"，在书法上，以力矫唐人"尚法"以来因循守旧而造成的积弊，坚持找回书法精神。黄庭坚流传至今的书迹只有行书和楷书两种，且成就极高。他的许多优秀作品都是在晚年时创作的，如《牛口庄题名卷》《为张大同书韩愈赠孟郊序后记》《黄州寒食诗卷跋》。

《黄州寒食诗卷跋》是黄庭坚行书的代表作之一，全贴字与字之间相互呼应，左顾右盼，看似随意又浑然一体。笔画上以敧侧取势，经过移形变位。夸张拉长的处理，加上恣肆的线条，越发显现撼人心魄的气势（图1-30）。

米芾在书法上同苏轼、黄庭坚同属"尚意"，但书道观又与他们有所不同。米芾的观点，多见《海岳名言》《书史》等。最具代表性的是他的"卑唐"理论，主要集中在对唐人楷书和草书两种书体上。不排除米芾贬抑唐人书法来抬高自己的可能性，但也不难看出他的书法理想：米芾崇尚魏晋书法的古雅平淡，寻求自然率真，强调创作中的状态。米芾的传世作品有很多，较为著名的有《蜀素帖》《乐兄帖》《值雨帖》《珊瑚帖》等（图1-31）。

论及宋代的书法，很容易以为只有"尚意"，其实并不尽然。"尚意"只是最能代表当时特色的一种书风，而绝大多数学习书法的人依然沉迷于以"二王"为代表的古法典范中。作为理学大师的朱熹，他看重的是晋人的质朴和唐人的严谨。他的著作《城南倡和诗卷》《赐书帖》等行草作品，均谨守唐人法度。他的草书以气魄大、生拙老辣闻名于世，传世代

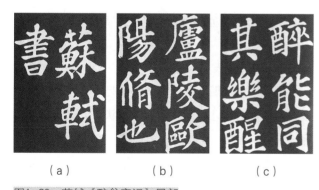

（a）　　　　（b）　　　　（c）

图1-29　苏轼《醉翁亭记》局部

图1-30　黄庭坚《黄州寒食诗卷跋》

图1-31　米芾《蜀素帖》

图1-32 赵孟坚《自书诗卷》

图1-33 赵孟頫《书礼》

图1-34 赵孟頫《洛神赋》

表作有赵孟坚《自书诗卷》（图1-32）。

2. 金、元书法

南宋、金至元的书法，实际上是北宋"尚意"书法的末流，"尚意"精髓还未得到发展就肤浅地模仿苏、黄、米的书风、面对这种衰弱的局面，赵孟頫提出遵循古法、崇尚"二王"的思想。他的出现，使处于元蒙统治下的书坛，不仅没有走向粗犷恣肆的书风，反而呈现纯正典雅的古风。最能代表他书体的当属他的行草书，传世墨迹有《书礼》（图1-33）《兰亭十三跋》《归去来辞卷》《赤壁赋》《国宾山长帖卷》等。被后世称为"赵体"的是他的楷书。赵孟頫的楷书结体严谨，笔画精到，疏密有致，笔势稳健苍劲，书风中又可见其洒脱。小楷代表作有《道德经卷》《洛神赋》《汉汲黯传》等（图1-34）。

3. 明初书法

明初书法沿袭前代的复古思潮，和元人书风差别不大。洪武年间名震书坛的"三宋"——宋克、宋璲、宋广，虽然所擅长的书体各不相同，但在总体上所表现出的技巧与风韵，都受元人书法的影响。

六、抒情扬礼——明中至清

1. 明代书法

到了明中，随着吴门书派的崛起，被元人书风禁锢百年的明书坛才逐渐找到自己的状态。这个书派在经过宋克、徐有贞、沈周、李应祯、吴宽等人的努力，传至以祝允明、文徵明、王宠、陈淳为代表的"吴中四名家"阶段时，进入了如日中天的时期。

祝允明的书法不仅取法于上，而且广学博涉，集众家之所长。以善草书而闻名于世，其草书面目繁多，取法风格多样，主要可分为行草、今草、大草三类（表1-2）。同时，祝允明在小楷造诣上也很高，传世小楷作品有《关公庙碑》《赤壁赋等》，其字字体形态稍长，笔法瘦健清润，既严谨又有着自然古朴的风貌（图1-35、图1-36）。

图1-35 祝允明《关公庙碑》

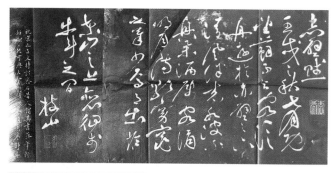

图1-36 祝允明《赤壁赋》

图1-37 文徵明《前赤壁赋》

表1-2 祝允明草书取法风格

种类	取法	风格	代表作
行草	章草	古朴淳厚，结体规矩，字紧行宽，用笔圆劲道逸又稍露锋芒	《曹植诗册》《琴赋卷》
今草	晋人、宋人草书	飘逸韵致，畅达意态，书风洒脱，字态多变，点画肆意，章法上多独字	《草书卷》《前赤壁赋》
大草	张旭、怀素狂草和山谷草法	通篇连绵不绝，酣畅淋漓，气势豪放，变幻莫测	《杜甫草堂》《七言律诗轴》

文徵明为"吴门画派"领袖，在众多所善书体中，以小楷和行书成就最高。传世的小楷作品有《前赤壁赋》（图1-37）《离骚经》《归去来辞》《醉翁亭记》等。他行的草书用笔精到、行笔干练、气息冲淡、提按明显。作品有《杂花诗赋卷》《自书雪书卷》《西苑诗卷》。这一流派直至传到万历时代，因重

蹈求近舍远的老路，逐渐日暮西山，走向末流，并以被董其昌为首的"华亭书派"替代。

董其昌书画都是一绝，工诗文，通禅理，精鉴藏，其书风的形成与他的用笔、结字和墨法等方面有很大关系。他认为，只有用笔虚和，腕下才有韵致，"不使一实笔"才能千变万化。董其昌结字紧密有势，章法注重疏密相间，增大字、行之间的距离，强化视觉上的黑白、虚实，其传世作品有《东方朔答客难卷》《五言诗轴》《草书杜律诗册》《临颜真卿争座位册》等。

明代后期，善书者层出不穷，较为代表的还有师法"二王"的邢侗，其书法宽博丰茂，笔法纵横雄浑，风格俊逸。另外，明后期还出现了一批勇于突破前人书法桎梏的书法家，如创草篆的赵宦光，宗法汉隶而有新意的宋珏，对入清后的碑派书法有着重要的启迪作用。

2. 清代书法

清初的书坛，延续着晚明的潮流，基本是保持与传承的状态，较为突出的有王铎、傅山，他们与张瑞图、黄道周、倪元璐等波澜相沿，创造出大量的传世

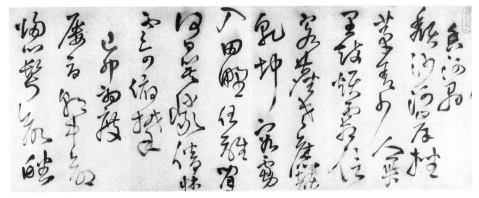

图1-38　王铎《自作五言诗》

佳作。

王铎是明末清初书坛革新派的代表人物，博古好学，工诗文、书画。在其所善的书体中，以行书、草书最引人瞩目。其作品《自作五言诗》，墨色浓重焦渴，用笔风卷残云，气韵圆转曲折，迟涩与流畅相辅相成，爽利与浑厚融为一体，具有强烈的艺术性和感染力。他的传世作品颇多，如《五言古诗轴》《四台州诗轴》《临王筠寒凝帖轴》《忆游中条语轴》《自书诗轴》《杜甫律诗卷》《寄金陵天目僧诗轴》等（图1-38）。

康熙以后，天下统一，社会安定。以王铎、傅山为代表的个性派书风，逐渐淡出书坛，取而代之的是董其昌书风，这与康熙帝的推崇以及身体力行的关系很大。乾、嘉二朝为清代书法的中期，这个阶段，以帖学、碑学为主。乾隆本人擅长书法，尤其看重赵孟頫的书风，受其影响，清代的帖学书法在乾隆时期发展到了高潮，一改以前的董、赵书风，涌现出一批以刘墉、王文治、梁同书、翁方纲四大家为代表的书法家（图1-39~图1-41）。同时，由于乾、嘉二朝的文字狱，使文人恐招杀身之祸，不敢进行创述，由此，碑学理论得以发展和确立。

刘墉的书法，乍一看，拙笨肥重，全无法度，在反复琢磨之后，又觉得筋络分明，内含刚劲。他的书法风格在早年和中年之后稍有不同，传世代表作有《苏世秋阳赋》《苏轼远景楼》《临米芾诗帖》等。

梁同书擅长草书，点画饱满，运笔流转自如，俊迈洒脱，书法的不足之处在于技巧娴熟，但是自成一家的书风不足。代表作有《赠松波姻长兄散文轴》《苕溪渔隐丛话轴》等。

翁方纲擅长楷书、行草，偶尔也书写隶书。他的书风总体上偏拘谨狭窄，稍逊从容大度和缺少笔墨之间的趣味感。传世作品有《行书轴》《录苏轼论书跋语轴》《隶行二体书轴》等。除书法之外，他还是金石研究方面的专家，撰有《两汉金石记》《粤东金石略》等金石学名著（图1-42）。

自道光起，清朝进入了衰败期，国力下降，内忧外患。书法艺术方面几乎没有什么可圈点之处。道光至清末，碑学书法倒是大放光彩，按照取法的方向和书体的侧重可以分为三类（表1-3）。

表1-3　　　　　　　　　　　　　　碑学书法分类对比

碑学书法	取法和侧重方向	代表人物
第一类	碑帖兼收，以碑学为主	何绍基
第二类	北魏书法	赵之谦、张裕钊、康有为
第三类	篆、隶研究范围扩大，甲骨文的发掘	莫友芝、吴昌硕、罗振玉

图1-39 刘墉书法　　　图1-40 梁同书书法　　　图1-41 王文治书法　　　图1-42 翁方纲书法

第三节　书法基本艺术特征

书法，用笔、墨、结构章法、线条组合等方式进行造型和表现主体的审美情操。它无形中又似乎有着一个天然的框架，无论它原来是什么样子，总是限定在一个方块之中，在这"方块"之中，分开的各种形态，其本身就是一种艺术美的高度协调。

一、线条与组合

书法线条具有力度美，而笔力是最直接体现的地方，写作人下笔的力度决定着线条是否优美，并且笔力也在一定程度上能够表现写作人的心理活动。它是构成中国书法的重要组成部分，简单来说，想要写一个"美"的汉字，笔力尤为重要。一个具有力度的字，能够在笔墨运用中流露出书法艺术的风骨与神韵，就是所谓的"惟在求其骨力，及得其骨力，而形势自生耳"。当然。这里说的力量不是一味地使蛮力，

指的是巧力，也就是掌心和手指以及腕部和臂部通过人们的意识协调以及大脑控制下，形成了写作人的审美观点、写作的经验以及规律的运动。

一幅优秀的书法作品应当具有立体感，但是书法作品属于平面艺术范畴，谈及立体感是十分牵强的。可以通过辅助绘画来表现，绘画中的线条、着色能强化空间的立体感。例如，黑白交替的画面造型能充实整个画面的构图，与书法作品形成呼应，墨色的浓淡形成强烈的体积感（图1-43）。

（1）背景底色的分割组合。通过墨色填涂，围合出空白，能达到"计白当黑"的效果。

（2）不但要注意点画墨色的平面结构，还要注意其分层效果，从而增强书法的表现深度。

（3）绘画中的线条结构与书法文字的字体风格保持一致，形成高度融合统一。

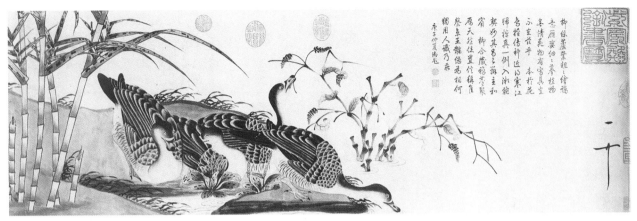

图1-43　宋徽宗赵佶《柳鸦芦雁图》

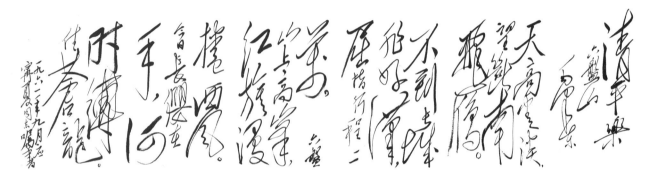

图1-44　毛泽东《清平乐》

二、具象与抽象

　　书法的美是抽象的美，不同于绘画，书法艺术从一诞生就应用了"抽象"这一艺术手法，书法的线条是直观的、形象的，更是抽象的。表现为静态，展开于空间，流动于时间的书法线条。书法艺术对自然和社会的反映是抽象的反映，不只是具体事物的具体写照，而是通过事物的具体形态，经过提炼，展示事物的本质。客观世界的"万殊"都净化为"一相"，即净化在以抽象的书法线条组成的书法作品之中，来牵动欣赏者的思绪、情感，获得美的体验。中国书法艺术的抽象美，在书体演变到了隶书、草书阶段得到了极致的体现（图1-44）。

三、情感与象征

　　艺术是人的创造，书法与其他一切艺术一样，都是反映创作主体的心智、性情、修养乃至技术能力等方面的特征。传为钟繇所写的《用笔法》说得更加简洁："笔迹者，界也；流美者，人也。"欣赏一幅富有诗意的书法作品如同阅读了一首美好的诗歌，领悟其中所包含的丰富感情，值得观赏作品的人无限回味。

　　好的文章是经过反复推敲和修改得来的，而书法创作具有不可重复性和不可逆性，是提笔一气呵成，表现的是书写者的即时情绪和心态。项穆《书法雅言·心相》对此做了简明的总结，明确地把书的"相"作为已经显现的人"心"。他说："书之心，主张布算，想象化裁，意在笔端，未形之相也。书之相，旋折进退，威仪神采，笔随意发，既形之心也。"将书法提升到了一个更高的层次，从书法的用笔、风格、气韵来凸显人格的一部分，使书法艺术与中国文化中关于人与社会关系的许多观念紧密地联系起来。黄庭坚认为，苏轼之所以能拔萃于宋代书家，根本原因在于他的学问文章之超卓："余谓东坡书学问文章之气，郁郁芊芊，发于笔墨之间，此所以他人终莫能及尔。"这就是一个很好的例子，简单来说，就是字如其人。

– 补充要点 –

书法作品的用笔

用笔，是一幅较为成功的书法作品必须具备的四个基本要素之一。书法的最主要工具是毛笔，书法的用笔，主要包括笔法、笔力、笔势、笔意等艺术技巧。

1. 笔法。指用笔的方法。用笔的方法有：起笔、收笔、圆笔、方笔、中锋、侧锋、露锋、藏锋、提按、转折等。

2. 笔力。指笔画的内在力量。在用笔中要表现出一种内在的力量感，无论是刚健或柔软的笔画线条，没有内在力量的字，容易变成"花架子"。

3. 笔势。指用笔时所形成的气势。笔势有笔断而气势不断，点画形状虽各不相同但其势则浑然一体的效果。

4. 笔意。即笔画线条所表现的感情、意趣等。这种意趣往往是作者感情在书法中的流露和表现。

课后练习

1. 最早的汉字是什么？

2. 汉字的演变可以分几个阶段？简述各个阶段的特征。

3. 楷书最鼎盛的时期是哪个时期？列举出代表人物。

4. 作为充满个人色彩的草书是怎样发展而来的？

5. 简述在书法中什么是"尚意"。其代表人物又有哪些？

6. 在众多历史朝代里，你最喜欢的朝代和最欣赏的书法家是谁？为什么会欣赏他呢？并列举出他的代表作品。

7. 试分析苏轼《北游帖》里书法字组之间的组合技巧。

8. 在不同的情况，欣喜、伤心、抑郁等情绪下，临摹同一幅作品，比较几幅作品的不同，体会书法与个人情感之间的关系。

9. 查阅资料，总结现代书法的发展、特点、代表人物及其作品。

◄ 章节导读

　　纵观古今书法历史发展，文字由繁复到简单，由杂乱到统一。中国历史上，封建社会一直把书法列入教学科目，以楷书作为基础教育，古代科举也是以书取士，博取功名。书法的种类繁多，大篆古朴凝重，小篆圆转均衡，隶书波磔取势，楷书当为楷模，行书灵动多变，草书肆意洒脱。本章从书法的字体入手，深入讲解各个书体的笔法特点、结构运笔，由浅入深，为之后的实践打下坚实的基础。比较各个书体之间的联系与区别，为之后品评赏析优秀作品提供依据（图2-1）。

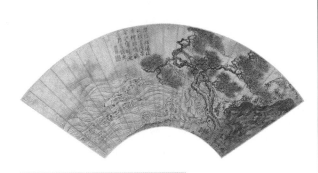

图2-1　明　唐寅《行书诗扇面》

第一节　篆书

　　篆书是汉字的主要字体之一，同时也是产生时间最早的字体，形成的种类有很多。

一、概念

1. 大篆

　　大篆是指金文、石鼓文等流行于周代和春秋战国时期的字体的总称，其分类及特点见表2-1。

表2-1　　　　　　　　　　　　　　大篆的分类及特点

大篆	书写性	结构	线条	风格
金文	弱，"滞笔"	文字异体，斜线	古朴、凝重	灵动、恣肆
石鼓文	强，书写画	"同"，圆转、对称折线	圆劲、流畅	宽博、恢弘

首先，在书写流畅性方面，石鼓文比金文要强得多。其次，石鼓文在结构上进行了调整，克服了因为文字异体造成的辨认困难的现象，使人更容易解读。例如，在《散氏盘》中金文的"道"字，个个形异，石鼓文则个个相同。同时，石鼓文以圆转、对称的折线代替了金文中的斜线，并把线条固定在一个方形的框架内（图2-2）。最后，石鼓文线条圆劲浑融，流畅自然，而金文的线条古朴、凝重。

2. 小篆

小篆是古文字发展到最后一个阶段的正体文字，秦始皇统一六国后，命令李斯等人加以整理颁行。当时，李斯为小篆的推广做出了不小的贡献，所以，小篆还被称为"斯篆"。

二、特点

1. 篆字特点

小篆不同于甲骨文笔法的直率、尖利、随意，也不同于大篆笔法厚重、古朴、沉涩的风格，而是变成流畅、圆润的形态。同时加强了结构的规范化和标准化，稳定、均衡、对称、颀长，在章法表现上为纵有列、横有行的空间布局形态，整饬、清丽、标准、有序（图2-3）。

（1）因形立意。大篆给人的直观印象就是象形文字很多，表现文字寓意的方法也很多，大多是图画性的文字，没有规范化，一个字可能有十几种写法。秦代统一文字后，仍有很多因形立意的图像文字得以保留。

（2）体正势圆。小篆的形体要横平竖直，总体效果上严谨工整，结构运笔上，多以圆为主，或是自然的椭圆形，凡是在方折之处都是弧形（图2-4）。

（3）左不见撇，右不见捺。篆字的基本组字方

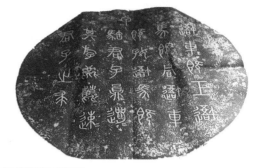

图2-2　石鼓文拓片

（a）　　　　　　（b）　　　　　　（c）

图2-3　《百韵歌》中的小篆字体

（a）　　　　　（b）

图2-4　黄苗子的篆书书法局部

图2-5 篆字运笔

（a）八

（b）巾　　　（c）北

图2-6 对称

（a）天

（b）米　　　（c）爱

图2-7 匀称均衡

图2-8 独立连贯

法，与楷体字有很多不同，主要是点、直、弧三者，笔画的粗细一致，起止都是藏锋，简单记忆就是"左不见撇，右不见捺"，都是曲笔弧线结字。

2. 运笔特点

（1）藏头护尾，有提无顿。篆字在书写时，一直提笔运转，只有横面运动，纵笔运动是指顿笔来说的，这是篆书独有的提笔运笔特点。因为这种独特的运笔方式，书写出来的线条几乎没什么粗细变化，不偏不倚，笔形呈圆柱体，笔锋也一直保持着中锋，也可称为"提笔中含"。

（2）点、直运笔。单独用点的地方在篆字中并不常见，一般是其连接作用，或是作为段横来代替点笔。若在独立一个浑圆点的情况下，就要按照篆书独特的写法进行书写，从中间落笔，从左向右转，边转边运墨，一直到成为一个圆圈后停笔。而直笔在篆字中是很多的，它的长短直画，包括横竖、写法都是一样的，都是藏头护尾，两头都圆，中间粗细不变。

（3）弧画运笔。弧画是最能体现篆字变化的运笔，可分为角弧、半圆弧、圆弧、方弧以及不规则弧（图2-5）。

3. 篆字墨法

（1）凝练厚重。凝练厚重指运笔力度的外现形式，笔法内敛含蓄，视觉重量突出，雄健有力，体现出"金石"的质感。大篆笔画的相接、相交点，应浑融蕴藉，接笔时要有熔铸感，尤重圆融，行笔至此处，"少驻"化墨，不可偏、薄。

（2）笔酣墨畅。用笔畅达、笔调灵动，没有滞笔僵墨，具有强烈的笔墨情趣。直线畅快淋漓，提按自如；曲线刚柔相济，突出篆字"婉而通"的笔法特点。

（3）苍古质朴。这是自身的一种底蕴，历史的沉淀美，与刻意雕琢所不同，浑然天成。

4. 篆字结构

（1）对称装饰性。篆书具有装饰性，左右都讲究对称性，两弧或是两直的对称。若仔细研究，又会发现，对称中又有变化，绝对相对称的笔画，在长短上是有些许区别的（图2-6）。

（2）匀称均衡性。篆书笔画的排列是整齐、连贯的，在疏密、粗细方面均衡统一，相互配合（图2-7）。

（3）独立连贯性。篆书的组合方式有单字，和多个单字组合成一个新的字。每个字，单独看，笔画上有争有让；整体看，各个基本笔画之间又搭配得当，结字稳妥恰当（图2-8）。

- 补充要点 -

《说文解字》

《说文解字》，作者许慎，这本书是首部按部首编排的汉语字典。原文以小篆书写，逐字解释字体来源。全书共540个部首，收字9353个，另有异体字1163个，共10516字。是科学文字学和文献语言学的奠基之作，在中国语言学史上有极其重要的地位（图2-9）。

许慎云："其建首也，立一为端。方以类聚，物以群分。同条牵属，共理相贯。杂而不越，据形系联。引而申之，以究万原。毕终于亥，知化穷冥。"根据汉字以形表义的特点，许慎首次将正文根据具有同一表意构件的原则分成540部，每部字所共有的表意构件就是部首，部首也是一部字的名称。《说文解字》部首的排列多数是"据形系联"，少数是"以类相从"。所谓据形系联，就是根据部首形体相关的原则进行排列，所谓以类相从，就是根据部首意义相关的原则进行排列。从540部的首尾看，是开始于"一"，最终一个字为"亥"。

图2-9 《说文解字》

第二节　隶书

一、隶书的基本类型

隶书的类型可以按载体，时代两个方面进行分类。

1. 按载体和书刻方式分类

隶书文字载体种类很多，主要有三类：竹木简牍、石刻、帛或纸；还可以简化为墨迹和石刻两大类（表2-2）。

表2-2　　　　　　　　　　按载体将隶书进行分类

载体	定义	范例
墨迹	直接书写于竹木简牍上或是帛和纸上，未经加工改造，清晰可辨，保持着初写时的真实原貌	《马王堆帛书》（图2-10）
石刻	西汉石刻文字数量稀少，文字简短，凿刻粗率，或是草篆，或是古隶，汉代石刻类隶书有摩崖刻石和碑两大类	《西汉五凤刻石》（图2-11）

图2-10 《马王堆帛书》

图2-11 《西汉五凤刻石》

2. 时代书风分类

按时代，可分为秦隶、汉隶、魏隶、唐隶、清隶。秦隶有不成熟性和过渡性的特点，留有篆书余痕，基本笔画形态，特有的字形结构初露端倪。汉隶，隶书进入了成熟期，其特有的笔画已经确定，左波右磔的特征十分明显。魏隶，三国时期处于隶书的衰落期。曾有"唐无隶书"的说法，其实并非如此，唐代文明高度繁荣，各种书体创作达到相当高度，只是楷书成就更大，隶书为其所掩，另外元、明两代侧重行书创作，唐代隶书长期被人淡忘。清隶，取法汉碑直追隶书源头，融会贯通，赋予隶书以新的艺术内涵。

二、隶书艺术特点

1. 特点

（1）横向取势，字形扁方。横向取势是对隶书一般结构特征的概括。隶书在左右两边采取分势，如一只展翅的大雁（图2-12、图2-13）。

（2）左波右磔，蚕头雁尾。起笔逆锋，收笔藏露。波横起笔如蚕头，收笔如雁尾，成为隶书最典型的笔画（图2-14~图2-16）。

2. 基本笔法

（1）方圆变化。在隶书中，方圆变化灵活。转折处不露棱角，高提笔，提顿变化弱的为"圆用提笔"；笔锋提起，笔毫基本聚拢，中锋保持画中，为"提笔中含"；笔画转折棱角明显，用笔多顿，为"方

图2-12 展翅的大雁

图2-13 撇与捺

用顿笔"；时走时顿，墨液随锋变化，且笔锋变化明显外露，为"方笔外拓"。

（2）内外折点。在运笔时，笔锋随隶书笔画的特点而转折停顿。在发生转折的地方，都是遵循一定的度来的，而这个转折的地方，就是折点。对于外折点是很容易辨认的，只要试着以隶书描下双勾线来，就会发现笔画之间不同的转折。而内折点是留在里面被墨盖住的行走线，虽看不见，但这是学习隶书的关键点。

图2-14　吴昌硕的书法

图2-15　蚕

图2-16　大雁

（3）基本运笔。将常见的圆笔、方笔为主的汉隶，举部分例子来具体说明（表2-3）。

表2-3　　　　隶书运笔表

笔画	圆笔写法	方笔写法
右点		
平点		
直点		
有挑横		
无挑横		
悬针竖		
垂露竖		
平捺		
斜捺		
平提		

— 补充要点 —

清代"隶书四大家"

1. 郑簠，少时立志习隶，学汉碑三十余年，《曹全碑》为其基本体势与风貌。在此基础之上，又融入行草。他倡学汉碑，是清初最重要的学习汉碑的书法家，他的隶书得到其时知名文士的追捧，树起碑学复兴的第一面旗帜，是清代三百年隶书创作的第一个高峰（图2-17）。

2. 金农，隶书风格，沉稳果敢，奇崛憨直，他的审美与定位非常超前。

3. 邓石如，清代书家中用功最勤者，笔能扛鼎，章法结字也很完善，然而由于学养和艺术天分的限制，其作品中不免流露出一些匠气和黑、大、光、亮时弊的痕迹（图2-18）。

4. 伊秉绶，给人如对高山，如仰大贤的感觉，其书法面貌可用正、大、简、拙四字概括（图2-19）。

图2-17 郑簠书法	图2-18 邓石如书法	图2-19 伊秉绶书法

第三节　楷书

一、楷书基本类型

楷书的类型可以按照字的大小，时代和风格来进行分类。

1. 按字的大小分类。

根据字的大小，楷书可分为大楷、中楷、小楷（表2-4）。

2. 按时代分类

根据字的时代，楷书可分为晋楷、魏楷、唐楷（表2-5）。

3. 按风格分类

各个时代的书家，因不同的生活经历、思想意识、审美观念加之个人性格、艺术道路、艺术材料等因素的影响，形成了不同的书写风格。一提起楷书就会想到传统意义上的楷书四大家，即"颜、柳、欧、赵"。世称"颜体""柳体""欧体""赵体"。

表2-4　　　　　　　　　　　　　　　　依字的大小分类楷书

类别	大楷	中楷	小楷
依据	泛指直径在数寸以下、拳头大小的字	通常所说"寸楷"，直径在1寸（约3.3厘米）以上的字	指直径在25毫米以下的小字
特点	通常作为书法学习的基本练习	中楷是楷书习字者练习最多、应用最广的一种形式。因其大小合宜，所以在结构、笔法、章法等各方面的掌握都较易上手	小楷重在一个"小"字，其特殊规律，主要表现在联行成章，笔法上省去了很多逆入回锋等动作，以虚宽雅捷为上

表2-5　　　　　　　　　　　　　　　　依时代分类楷书

类别	晋楷	魏碑	唐楷
依据	指从汉末到魏晋时期，以三国魏时钟繇、东晋王羲之和王献之父子等人为代表的楷书	主要指北魏时期的铭石楷书	指唐代楷书
特点	既保留着隶书笔意，又有创新，主要特点是笔道爽利，凝重古朴，结构疏朗，体势清逸，体现出晋人崇尚清淡的审美意趣	总体形态特征趋向"斜画紧结"，以茂密为宗。点画峻厚，结构天成，兴趣酣足。由于多出自不知名的民间书手或刻工，故呈现出体势奇崛、造型生动、稚拙古茂、雄强朴质的特点，与唐楷循规蹈矩、布局肃然、结构端庄、笔法精熟的风格迥然不同	点画定型，用笔细致，结构规整，法度森严，寓实用的规范性和观赏的艺术性于一体。唐代的书法，大致可以分为初唐、盛中唐和晚唐三个时期。代表书家主要有欧阳询、虞世南、褚遂良、颜真卿、柳公权等

二、楷书艺术特点

1. 特点

楷书融合了篆书圆转对称、隶书方折明晰、行草简易便捷等诸多特点，是中国汉字主要的通用字体之一。楷书笔画工整、法度严谨、结构稳定、章法整饬，具有空间美。楷书强调法度和规矩，是初学者学习的最佳选择（图2-20）。

（1）平正。指的是字的平正，主要注意两点：一是靠得住的支点，主笔需有力，足以支撑整个字的构架；二是均衡相应的合力，整个字要达到平衡稳定。

（2）匀称。楷书的每个字都有较固定的结构，在不改变结构的前提下，可以运用多种方法，进行粗细变化、大小轻重的调节、力度比例的强调，使偏倚变匀称，错落的分布调整为平衡的匀称。

（3）飞动。是指楷书书写时在极严谨工整中取得神采的艺术特点之一。

（4）参差。即是对一字之内相同笔画的处理，如揖让进退、相互避就。一字之中相同的笔画往往采取不同的写法，以避免雷同。

2. 八个基本笔画

组成汉字的基础是点与画，稍微具体一点就是八个基本笔画，熟悉并掌握各种基本笔法的技法，是学习书法及临摹碑帖的必要历程。中国书法从后汉时期，就开始用"永字八法"来概括汉字的笔画，这八个基本技法为：侧点、勒横、弩竖、趯钩、策提笔、掠长撇、啄短撇、磔捺笔（图2-21）。

（1）点。形式很多，有中点、竖点、左点、右点、仰点、提点、长点，还有藏锋、露锋、放锋、敛锋诸种不同。点虽落墨不多，但写起来像大笔画一样，有起笔、行笔、收笔的完整过程，而且在表现能力上有时甚至比大笔画更胜一筹（图2-22）。

（2）横。横先用快笔写成长点，顿开笔稍停写成起笔的字头，利用铺开的笔毫慢慢行过，引笔锋沿右上走行，然后顿笔稍停，使墨液注满上、左、下三部分，最后用笔带过补上最后的空白（图2-23）。

（3）竖。竖的楷书起笔有两种：一种是藏锋的；一种是露锋的。收笔有三种：一种是回锋的；一种是敛锋的；还有一种是放锋的。竖先逆笔写成斜长点，再顿笔写成字头，利用铺开的毫，引墨注满走行的竖画，顿笔完成左下的部分，然后用笔补上最后的空白（图2-24）。

（4）撇。撇的起笔与竖的起笔一样，只是行笔、收笔不同。撇有立撇、卧撇、回锋撇三种。向右上写成斜长点，然后顿开笔写成字头，再转笔右下行，在出笔前稍停，抬笔快笔写出撇尾（图2-25）。

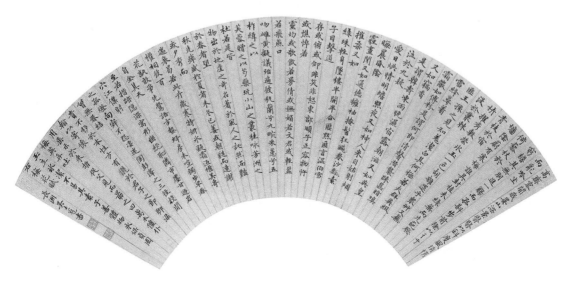

图2-20 吴士冠的小楷《梅花赋》

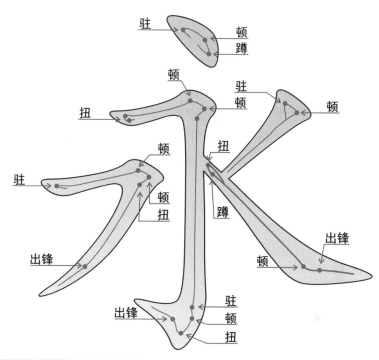

图2-21 八个基本笔画示意图

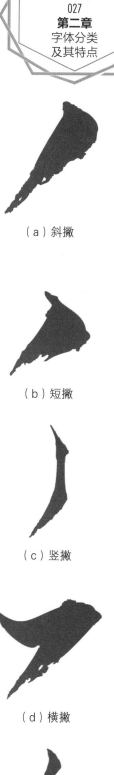

（a）斜撇

（b）短撇

（c）竖撇

（d）横撇

（e）撇点

图2-25 撇

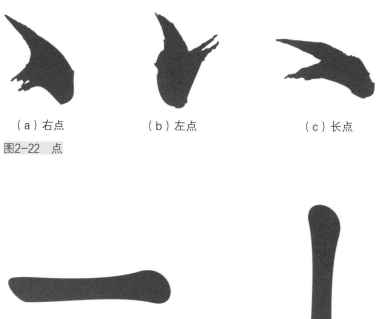

（a）右点　　　　（b）左点　　　　（c）长点

图2-22 点

图2-23 横　　　　　　　　图2-24 竖

（a）平捺

（b）斜捺

图2-26 捺

（5）捺。捺的起笔，也有藏锋与露锋之分，收笔都需放锋，但所成之脚有平脚与弧脚之别。藏锋起笔不一定是弧脚收笔，也不一定藏锋起笔必然平脚收笔，这是可以交错的。向左上写成斜点，然后笔锋逐渐铺开，顿笔后提起出捺（图2-26）。

（6）钩。钩的形式不尽相同，钩法细节也不一样，但万变不离其宗，用笔要领如出一辙。总的原则是出钩前调顺笔锋，得势后迅速出钩，注意不是抢进，而是推出。引笔下行到顿处，稍向右方斜出再顿，在完成顿的笔姿后，准备充分（图2-27）。

（a）左竖钩　　　　　（b）右竖钩　　　　　　（c）横撇弯钩

图2-27 钩

- 补充要点 -

楷书四大家

楷书四大家是对书法史上以楷书著称的四位书法家的合称，也称四大楷书。他们分别是：唐朝欧阳询（欧体）、唐朝颜真卿（颜体）、唐朝柳公权（柳体）、元朝赵孟頫。

1. 欧阳询。书法风格上的主要特点是严谨工整、平正峭劲。字形虽稍长，但分间布白，整齐严谨，中宫紧密，主笔伸长，显得气势奔放，有疏有密，四面俱备，八面玲珑，气韵生动，恰到好处。楷书碑版多为中楷，主要有《化度寺邕禅师塔铭》《虞恭公温彦博碑》《皇甫诞碑》《九成宫醴泉铭》等。

2. 颜真卿。以博厚雄强著称，"锋绝剑摧，惊飞逸势"，在中国书法史上占有特殊地位，可与大书法家王羲之相抗衡，先后辉映。他的书法，以楷书为多而兼有行草。

3. 柳公权。笔法将部分笔画紧密穿插，使宽绰处特别开阔，笔画细劲，虽用笔出自颜真卿，而又与颜真卿的浑厚宽博不同，显得英气逼人。

4. 赵孟頫。能在书法上获得如此成就，与他善于吸取别人的长处是分不开的。他的文章冠绝时流，又旁通佛老之学。后世学赵孟頫书法的极多，在朝鲜、日本，赵孟頫的字非常盛行。

第四节　行书

行书是萌芽于隶变时期、成型于汉末三国、规范于东晋、介于楷书和草书之间的字体。它在发展和定型过程中与楷书和草书相互影响，偏于楷者称为行楷，偏于草者称为行草。

一、分类

按照与楷书和草书的关系划分为"行草"与"行楷"两类。按照时代风气来划分，如清代梁巘《评书帖》所说"晋尚韵，唐尚法，宋尚意，元、明尚态"。按照审美风格来划分，如分为妍媚、雄强等。如果着眼于"学习"这个目标，还可以分为原生行书、经典行书、文人行书等（表2–6）。

二、行书艺术特点

1. 行书与楷书的关系

行书是从楷书中变化来的，所以二者之间的关系最为密切，但二者之间也存在着差异（表2–7）。

表2–6　　　　　　　　　　　　　　　　以"学习"目标分类行书

类别	特点
原生行书	没有受过艺术化书写训练、没有艺术目标的作品
经典行书	指晋唐时代的行书，在书法艺术经典时代出现的，奠定行书最基本的艺术手段和艺术原则
宋元明清文人行书	以文人精神为指导、以经典行书为基本典范进行艺术发挥的行书
明清大幅纵式行书	从宋代开始，纵式大字行书开始出现，至明末清初达到高峰，与经典行书、文人行书关系十分密切
清代以来部分行书	逐渐吸收篆隶北碑的成分，形成了新的面貌。这类作品的写法往往与传统行书有较大差别，需要学习者同时兼通篆隶北碑，难度较大，不适于初学

表2–7　　　　　　　　　　　　　　　　行书与楷书之间的差异

差异	楷书	行书
速度节奏	书写速度慢，节奏变化较小	书写速度快，节奏变化较多
点画姿态	端正平整	姿态变化多
点画之间的关系	点画独立，呼应关系不明显	常有牵连，呼应关系明显

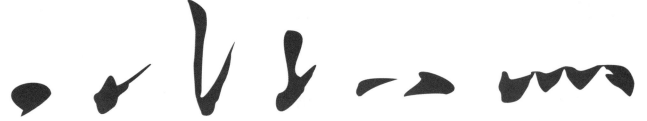

（a）启下点、启右点　　　（b）竖三点、竖两点　　　（c）左右点、开四点

图2-28　点

（a）启下横　　　　　（b）点横　　　　　（c）启上横

图2-29　横

（a）回锋捺　　　　　（b）点捺、短捺、平捺　　　　　（c）圆捺、反捺

图2-30　捺

2. 笔法特点

（1）省笔。为了追求速度和简便，行书对有的字进行了简化和省略。

（2）代笔。改变原来的笔画，用另外的笔画代替。有的笔画还可以代替一个部首。

（3）连笔。点画之间的相互呼应，有一种气韵关联，圆转畅通的感觉。

（4）转笔。转是缓缓地转，呈圆弧形，与折不同，具有轻灵圆润的感觉。

（5）露锋。锋芒外露，笔锋尖利，直入直出，形成生动活泼的氛围。

3. 部分基本笔画

（1）点（图2-28）。

（2）横（图2-29）。

（3）捺（图2-30）。

图2-31　长提、短提、凡提

（4）提（图2-31）。

4. 正文与款字关系

首先，是字体和风格的搭配。篆、隶、楷书作品常用行书署款，而行书作品署款一般不改变字体和风格。其次，是字行排布方式。篆、隶、楷作品的正文与款字因为字体不同，分间布白方式也往往不同，而行书作品则一般都是一致的。由此，篆、隶、楷书的正文与款字往往是两种情调，主次分明；而行书则常常是统一的，相得益彰。

第五节　草书

草书开始是草率的写法，后来逐渐形成一套规则，使其能够在实用领域通行，成为一个辅助性的字体，所以能与篆书、隶书、楷书、行书并列。当然，草书相对于其他字体来说，要自由一些，可塑性强一些。在后来的发展过程中，人们更看重草书的艺术表现功能。草书在书法艺术中占有重要的位置。

一、分类

草书一般分为两大类：一类是章草；另一类是今草（表2-8）。

二、草书艺术特点

草书点画形态最为丰富，多变的笔法所产生的点画，随势而生，使人产生无穷的联想，具有极强的物象暗示；使转、牵连所产生的飘忽不定的线条，往往更具有时间的流动性，这种节奏感很容易使人想到它与音乐的相似；空间大开大阖的变化给人们的视觉提供了极高的审美愉悦，这一点与绘画近似（图2-32）。

表2-8　　　　　　　　　　　　　　　　　草书分类及特点

分类	定义	特征
章草	隶书草化的一种字体，是草书最早的一种成熟的形态	1. 横画多带有隶书的大波磔特征； 2. 字与字之间不相连属，即所谓字字区别
今草	楷书的草化，这样说并不意味着是先有楷书而后有今草	1. 艺术化、个性化的特征比章草显著； 2. 字形、笔法的风格特征趋于多样化； 3. 章法处理翻空出奇，极尽艺术之能事； 4. 今草笔画的连绵环绕性加强，字与字之间时有萦带，甚至字字相连，即所谓"一笔书"

图2-32　草书连点笔

- 补充要点 -

郑板桥学书法

清朝扬州"八怪"之一的郑板桥自幼酷爱书法，古代著名书法家的各种书体他都临摹，经过一番苦练，写的几乎和原版一模一样，但大家对他的字并不怎么喜爱，他自己也觉得缺少灵魂，就比以前练得更勤奋，更刻苦。

在一个夏天的晚上，他和妻子坐在外面乘凉，他用手指在自己的大腿上写起字来，写着写着，不知怎么就写到他妻子身上去了。他妻子很生气，说："你有你的体，我有我的体，为什么不写自己的体，写别人的体？"晚上睡觉时，郑板桥就想，每个人都有每个人的身体，每个人也应该有自己的字体，那我为什么老是学着别人的字体，而不走自己的路，写自己的体呢？从此，他取各家之长，融会贯通，以隶书与篆、草、行、楷相杂，用作画的方法写字，终于形成了雅俗共赏、受人喜爱的"六分半书"，也就是人们常说的"乱石铺街体"，郑板桥也成了清代享有盛誉的著名书画家（图2-33）。

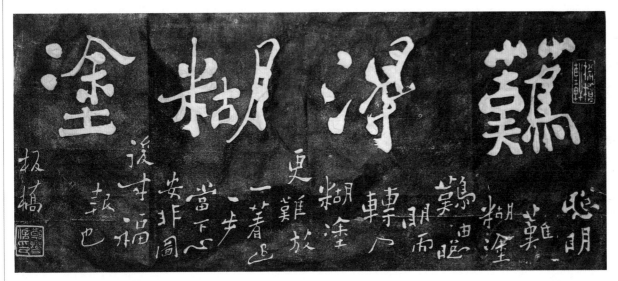

图2-33 《难得糊涂》郑板桥

课后练习

1. 楷书的特点是什么？

2. 隶书的特点是什么？

3. 行书的特点是什么？

4. 简述天下三大行书。

5. 简述楷书和行书之间的关系。

6. 比较楷书和隶书的联系与区别。

7. 比较章草和今草的联系与区别。

8. 用不同的字体写同一题材，体会不同字体带来的不同感受。

9. 选择自己喜欢和感兴趣的一种字体进行深度研究。

第三章
书法工具

学习难度：★ ★ ☆ ☆ ☆
重点概念：工具、选择、
创新

◀ 章节导读

　　"工欲善其事，必先利其器。"这是恒久不变的真理。工具的本质是替代人体完成工作的器具，它不一定是人制造出来的，但一定是人试图并且能够使用的。书法工具能完成书写审美意志，想要完成一幅优秀的书法作品，一套合适的书法工具是必不可少的。现代书写方式大体上可分为毛笔书法与硬笔书法两种，具体工具多样。本章用简洁明了的语言，配以图片，介绍不同的书法工具（图3-1）。

图3-1　文房四宝

第一节　毛笔

　　毛笔是中国与西方书写风采迥异的独特工具。即便是在当今流行铅笔、圆珠笔这些书法工具的大环境下，毛笔的地位仍然是无可替代的。据传，毛笔是蒙恬所创，所以现在的河北衡水和浙江湖州仍有三月包饺子、饮酒庆祝来纪念蒙恬的传统。毛笔在不同时期也有着不同的称呼，春秋战国时，各国对毛笔的称呼都不相同，吴国称"不律"，楚国称"插"。秦统一中国后，才统一称为毛笔。

一、分类

　　毛笔有很多种分类方式，主要从毛笔的原料、硬度、长度等来分类。

1. 原料

毛笔按笔头原料可分为胎毛笔、狼毫笔、兔肩紫毫笔、鹿毛笔、鸡毛笔、鸭毛笔、羊毛笔、猪毛笔、鼠毛笔等。其中以羊毫、狼毫、兔毫最佳。

羊毫笔的主材料是南方优质绵羊腋下的细嫩毫毛，比较柔软，也称软毫（图3-2、图3-3）。羊毫笔吸墨量大，适于写表现圆浑厚实的点画；毫毛较长，可写半尺以上的大字；比狼毫笔耐用，价格比较便宜。但因其柔而无锋，盛行在南宋清初之后，由于当时圆润含蓄的书风，才被普遍使用。

狼毫笔的主要原料是东北、华北地区的黄鼠狼尾巴上的毫毛，弹性十足，故称硬毫（图3-4）。狼毫笔的表面是嫩黄色或黄色中微微偏红，有光泽度。狼毫性质坚韧，仅次于兔毫又过于羊毫，现在市面上常见的品种有兰竹、写意、山水、花卉、叶筋、衣纹、红豆等。此外，为了综合羊毫与狼毫的优势，人们研制了兼毫，以羊毫为周，狼毫为中柱，刚柔相济（图3-5）。

兔毫，又称紫毫笔，用山兔背上一小部分的黑尖为主要原料，表面光泽、尖锐、刚硬、细长，毛杆粗壮直顺，呈黑褐色透明状。因其价格比较高，不耐磨损，现在市场上少有纯紫毫且毫颖不长，不适合书写牌匾大字（图3-6、图3-7）。

2. 硬度

毛笔的种类很多，如按硬度来分类的话，大致可以分为软性、硬性、中性三类。软性的笔，有羊毫、鸡毫等。硬性的笔，有紫毫（兔毫）、狼毫、鼠毫等。中性（不软不硬）的笔称"兼毫"，有羊紫兼、羊狼兼两种（表3-1）。

表3-1　　　　　　　　按硬度分类

类别	材质	笔性
硬性	狼毫、兔毫、鼠毫	刚健
软性	羊毫、鸡毫	柔软
兼毫笔	羊紫兼、羊狼兼	刚柔相济

图3-2　羊毫笔局部

图3-3　羊毫笔整体

图3-4　狼毫笔

图3-5　兼毫笔

图3-6 兔毫笔笔锋

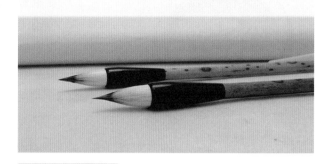

图3-7 兔毫笔笔头

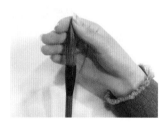 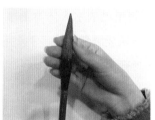 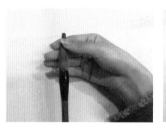

（a）尖 　　　　（b）圆 　　　　（c）齐 　　　　（d）健

图3-8 毛笔"四德"

3. 长度

根据笔杆的长短和笔的大小，毛笔还可以分为小楷、中楷、大楷、斗笔、提笔和揸笔等。依据笔毫的长短，毛笔还可分为"长锋"与"短锋"两种。长锋笔毫细长、腹柔，蓄墨多而匀，利于书写草书、小篆等笔画悠长连绵的字体；短毫笔毫短粗沉厚，容易控制，对于书写节奏短促、厚重古朴的字体尤为适合。

二、挑选

"笔欲锋长劲而圆，长则含墨，可以取运动；劲则刚而有力，圆则妍美。"这里指出好的毛笔的两个必要条件，即"劲"与"圆"。如果再加上"尖"与"齐"，这就是传统中认为好的毛笔应具备的"四德"："尖、圆、齐、健"。"尖"即笔毛尖锐、锋颖突出；"圆"乃笔锋之肚腹丰满圆润；"齐"指锋端修剪整齐，易于聚拢；"健"为锋颖劲健，弹性十足（图3-8）。

三、使用注意事项

使用毛笔，需加注意。新笔使用前需要发笔，即用温水将粘结在一起的笔毫化开，不可用开水。使用时要爱护笔毫，除非追求特殊的艺术效果，一般不要逆笔毫之性能来使用它，以免笔毫疏散，失去弹性。使用完毕后，应用清水将笔毫中含墨洗净，再用废纸吸干水分，然后放入笔筒或笔帘收好备用。

图3-9 装温水的笔洗

图3-10 笔头全部拧开

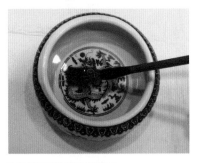

图3-11 浸泡10分钟

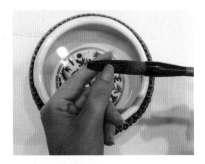

图3-12 慢慢拧

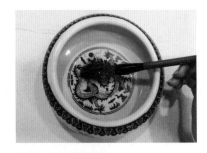

图3-13 反复浸泡

图3-14 去水容墨

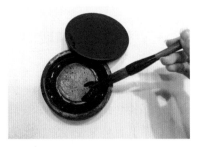

图3-15 润墨

发笔

（1）准备1个装温水的笔洗（图3-9）。

（2）如果毛笔是羊毫或狼毫材质的，可以将毛笔的笔头全部拧开；如果毛笔是兼毫材质的，则不可完全拧开，否则会影响写字的质量（图3-10）。

（3）将毛笔在温水中浸泡10分钟左右，注意不要将笔头弯曲（图3-11）。

（4）因为毛笔是用胶质粘在一起的，所以在浸泡的时候要用手慢慢拧，洗掉毛笔上面的胶质（图3-12）。

（5）不要着急，反复浸泡，轻捏（图3-13）。

（6）泡好后，将笔毛的水大体擦干净，可以用软布、卫生纸，或生宣纸擦拭即可。一定要顺着毛擦，不要用力擦，更不要为了把笔毛的水擦干净，把笔毛摁在桌子上使劲地来回擦，新笔有少部分水残留也没关系。

四、保养毛笔

1. 去水容墨

开笔后，将毛笔的水分大体擦干，使用者需用宣纸、卫生纸或软布轻轻顺着毛擦干，不可逆毛用力擦（图3-14）。

2. 润墨

初次使用，最好将笔豪蘸满墨汁，或在墨汁中浸泡一会儿，让墨汁充分进入笔柱，可防止笔肚空心膨胀（图3-15）。

3. 用笔

用笔时不要将毛笔用到根部，舔笔、舔墨，要顺着毛，把笔躺倒，一边捻动笔管，一边舔笔（图3-16）。

4. 洗笔

书写之后需立即洗笔，洗笔不宜用碱性很强的肥皂或洗净剂去污粉，否则笔毛会因此失去脂质而易发脆折断（图3-17）。

5. 挂笔晾干

遗墨洗净后，轻轻地挤掉水分，从笔根到笔尖将毛捋直，再将笔悬挂于笔架上自然风干（图3-18）。

6. 保存

如需长期保存，要防蛀防霉。最好能拔掉塑料套管，置于干燥的地方封存（图3-19）。

图3-16　用笔

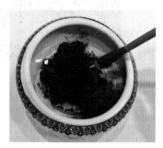
图3-17　洗笔

图3-18　挂笔晾干

图3-19　保存

- 补充要点 -

毛笔的历史

毛笔起源于公元前1600—1066年。关于毛笔的起源，在历史上记载最多的是蒙恬制作毛笔的故事，但也有近代学者认为，早在蒙恬之前就有毛笔存在了。

最初的毛笔是用来涂描甲骨文的笔画的，而真正用毛笔写字，开始于简牍和锦帛上文字的书写。在商代的甲骨文中，就存有一手握笔的形象的文字。

目前，发现最早的毛笔是战国时代的毛笔，秦代的毛笔与战国时代的毛笔相比，已经有了很大改进。秦代的毛笔是将笔杆的一头挖空，然后将笔毛放在挖空的笔腔中，再用胶粘牢。

汉代的毛笔笔杆主要由竹做成，笔直均匀，笔杆的另一头削成尖状，有的笔杆上刻了名字，这时的毛笔，其笔毛已不再局限于兔毛，还使用鹿毛、羊毛和狼毛。毛笔的制作还开始采用两种或两种以上不同硬度的笔毛，这样制作出来的毛笔既实现了刚柔相济，又达到了便于写字的目的。

晋代以后，毛笔的笔杆不再是尖形状，笔杆也短了许多。

唐代是我国制笔技术达到最高峰的时代，也是我国书法艺术的鼎盛时期。这时的毛笔以安徽省宣城的"宣笔"最有名，其中"鼠须笔"和"鸡距笔"等都以笔毛的坚挺而称为上品，就当时制笔技术而言，已能达到多品种、多性能、适应不同风格书法的要求了。

宋代以后，工艺精良的毛笔产地遍及江南，并以浙江省湖州所产的"湖笔"最有名。一直到明清时期，那里也是全国的制笔中心（图3-20、图3-21）。

图3-20 文房四宝

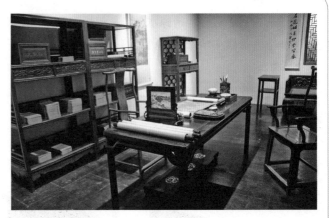

图3-21 传统书房

第二节 硬笔

经过长期的书写实践，人们逐渐认识到钢笔、圆珠笔等硬笔具有简便快捷、书写流利、笔迹清洁、携带方便等实用价值。因此，钢笔、圆珠笔等硬笔已取代中国传统的毛笔，成为当今社会大众化的主要书写工具。

一、钢笔

钢笔是硬笔的代表。练习书法时，不用铅笔练习，有人认为铅笔在书写出现错误时可以修改，其实这对练字并没有什么好处。既浪费时间，又不利于加深正确的记忆。钢笔笔尖稳定、书写清晰，墨水可添加，既环保又便于掌握，所以最好选择钢笔进行练习。一支好笔对练字有很大帮助（图3-22、图3-23）。

图3-22 铅笔

1. 挑选钢笔

钢笔从笔尖和制作材料上可分为多种类型，所以，选笔时要因人而异，但也不要认为价格昂贵的笔就是好笔。一支适合自己的好笔应符合以下几点：

（1）挑选笔型。根据自己的书写特点和使用需要来选择不同的笔型。国内生产的钢笔主要有大包头型、平片明尖型、暗尖型三大种类。大包头型笔尖呈圆锥形，储水量大，抗漏水性能好，笔尖的引力路线短，着纸面积大，书写圆滑，弹性适中。平片明尖型笔头大部分外露，书写时弹性好、流畅圆滑，手感舒服，装有能拦蓄一定量墨水的储水器，具有

图3-23 钢笔

抗漏水性强的特点。暗尖型笔头大部分藏在里面，只有笔尖部分外露，书写舒适，出水流畅（表3-2）。

（2）选择笔尖。钢笔笔尖有金尖、铱金尖和钢笔尖之分（表3-3）。

表3-2　　钢笔笔型

笔型	暗尖型	平片明尖型	大包头型
特点	线条硬而细	弹性好、书写线条有粗有细、笔锋好	软硬兼备、出水性能好

表3-3　　笔尖分类及特点

笔尖	原料	耐腐蚀性	手感	价格
金尖	黄金、银、电解铜等	较强	笔尖较软，书写流畅，手感舒适，初学者不宜使用	昂贵
铱金尖	不锈钢原料上焊有铱粒	良好	笔尖含金量少、较硬，弹性好，经久耐用，比较合适初学者	物美价廉
钢笔尖	不锈钢	一般	书写时容易磨损而且不实用	便宜

（3）检查笔缝。首先将笔尖对准灯光，从笔尖缝隙的透光情况来鉴别优劣，平头明尖型笔尖的铱粒两半应轻微合拢基本不透光；圆筒暗尖型笔尖的铱粒，中间可以有微弱的透光。然后将笔尖转45°，使笔尖、笔舌的侧面对准灯光，观察笔尖与笔舌是否紧贴，尤其是前端部分是否融合。

（4）测试出水性能。在选好笔尖后，可以蘸红墨水进行试写。在普通书写纸上，用一般书写的力度连续画"8"字。

（5）试验吸水性能。用清水做吸水试验时，一般揿吸水簧7～8次，看吸水量能否达到笔胆容积的70%～80%，也可以吸入清水的滴数来确定吸水量，如吸入的清水在17滴左右，也即相当于1.2毫升的吸水量，这样，一次灌吸的墨水可书写15000字左右，这支笔的吸水性能便较为理想。

2. 钢笔的保养

要维持爱笔永久如新、书写流畅，则需了解保养的工作。

（1）定期清洗。正常使用状况应每3个月，用温水彻底清洗一次，保持下水流畅。

（2）将钢笔放置于阴凉处，勿置于高温处。

（3）使用原厂墨水为佳，不可混用两种墨水，不可使用超过一年以上的墨水。

（4）使用时，应顺手将笔帽套到笔杆上，一方面可防止钢笔滚动掉下；另一方面即使掉下来也会因前轻后重不至于笔尖着地摔坏。用完应及时将笔帽盖好，这样可防止墨水在钢笔中被迅速晾干、凝固，导致出水不畅。

（5）写字时，应在纸下垫一些稿纸，以增强笔尖的弹性，减少摩擦。

（6）长时间不使用钢笔时，应先用温水彻底清洗甩干或拭干后，再收藏。

二、圆珠笔

圆珠笔，是使用干稠性油墨，依靠笔头上自由转动的钢珠带出来转写到纸上的一种书写工具。圆珠笔具有结构简单、携带方便、书写润滑，且适宜用来复写等优点（图3-24、图3-25）。

一支好的圆珠笔应书写流利，不断线、不打滑、不冒油、不漏油；字迹清晰，油墨不渗，字迹保留时间长；结构合理，笔杆和笔芯后尾通气，各零部件之间互换性好；造型美观，样式新颖，携带方便。

三、中性笔

　　中性笔又称水笔，起源于日本，是目前国际上流行的一种新颖的书写工具。按笔头类型、油墨色彩、结构等又可分为不同类型的中性笔，大家可以根据自己的需求选择。

　　中性笔兼具自来水笔和圆珠笔的优点，书写手感舒适，油墨黏度较低，并增加了容易润滑的物质，书写介质的黏度介于水性和油性之间，因而比普通油性圆珠笔更加顺滑，是油性圆珠笔的升级换代产品（图3-26、图3-27）。

图3-24　圆珠笔

图3-25　圆珠笔书写

图3-26　三色中性笔

图3-27　中性笔书写

－ 补充要点 －

粉笔

　　粉笔是日常生活中广为使用的工具，一般用在黑板上书写（图3-28、图3-29）。古代的粉笔通常用天然的白垩制成，但现今多用其他物质代替。国内使用的粉笔主要有普通粉笔和无尘粉笔两种，其主要成分均为碳酸钙（石灰石）和硫酸钙（石膏），或含少量的氧化钙，不容易被分解，颗粒比粉尘大。

　　无尘粉笔属普通粉笔的改进产品，旨在消灭教室粉笔尘污染。无毒粉笔是粉笔中最健康的粉笔，由纯石膏加水凝固烘干而成，使用食用性石膏。现在国外大部分教学从小学开始就使用这种粉笔。

图3-28　粉笔

图3-29　粉笔书写

第三节 墨

一、毛笔墨汁

从原料划分，主要分为松烟墨和油烟墨两大类。松烟墨由松树烧取，色黑，但往往缺乏光泽，胶质也轻。油烟墨一般是用动物或植物油等制成，墨质坚实细腻，有光泽。

墨品的优劣，常以"细""轻""黑""清"四个标准来衡量。"细"指烟细，无杂质，颗粒细微，可使墨面光洁鲜亮；"轻"指胶轻，即胶要少，易出墨；"黑"指色黑，要沉静而有神采，黑中泛紫、绿、蓝光的为好；"清"指声清，敲击时清而脆，研磨时清而细，无杂音，即无杂质（图3-30、图3-31）。

二、钢笔墨水

钢笔不能酯囊汁书写，这样会发生凝笔和结块现象，所以要选钢笔专用墨水。

1. 颜色的选择

墨水一般分为红、蓝、黑三色（图3-32），以选黑色练习最佳，这样易看清笔势，变质和有沉淀的墨水不要用，吸前要将墨水摇匀，一支笔不能同时吸几种不同品牌的墨水，以免发生化学反应，影响墨水色度或损坏钢笔，钢笔不用时应套上笔帽，避免笔舌里的墨水随空气挥发而凝寒，影响书写效果。

2. 碳素与非碳素的区别

碳素墨水碳，主要签署重要文件，因为碳素墨水里含有碳元素，为了维护元素的稳定性，若含有胶质，若长时间不使用，会使墨水干掉，容易造成笔尖堵塞。非碳素墨水主要用于日常书写，里面不含碳元素，资质保存不如碳墨那样持久，但好处是不易堵塞笔尖（图3-33）。

图3-30 墨汁

图3-31 成品墨汁

图3-32 彩色墨水

图3-33 非碳素墨水

墨条

墨条，就是研墨时在墨台上用的那个长条，墨水就是从墨条中来的。研墨需加清水，若水中混有杂质，则磨出来的墨汁就不纯了。至于加水，最先不宜过多，以免将墨浸软，或墨汁四溅，以逐渐加入为宜。

用墨必须新磨，随磨随用。墨汁若放置一日以上，胶与煤便会逐渐脱离，墨光既乏光彩，又不能持久，故以宿墨作书，极易褪色。而市面上所售的现成墨汁，有些胶重滞笔，有些则浓度太低，落纸极易化开，防腐剂又多，易损笔锋，不宜采用。研墨完毕，将墨取出，不可置放砚池，否则胶易黏着砚池，干后不易取下，且可防潮湿变软，两败俱伤；也不可以曝晒阳光下，以免干燥。所以最好还是放在匣内，既可防湿，又避免阳光直射，且不染尘（图3-34、图3-35）。

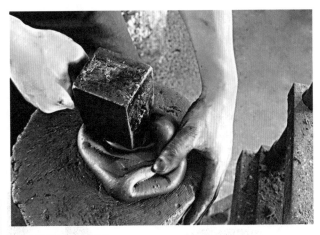

图3-34 墨条制作

图3-35 墨条

第四节　纸

纸有优劣，其书写效果也不一样。纸的品种繁多，大致分为两类：一类是60克以上的硬质纸，如书写纸、双胶纸、牛皮纸等；另一类是60克以下的软质纸，如毛边纸、拷贝纸、打字纸、宣纸等（图3-36～图3-38），毛笔书法以软质纸为佳，钢笔书法以硬质纸为好，在初学钢笔书法时，为了方便临习和练习，可采用一些较薄、透明的软质纸。在进行钢笔书法创作时，宜用60～80克的纸，但不要使用易渗墨的纸，以免影响书写效果。

宣纸是中国传统的古典书画用纸，是中国传统造纸工艺之一。宣纸"始于唐代、产于泾县"，因唐代泾县隶属宣州管辖，故因地得名宣纸，迄今已有1500余年历史。2002年，安徽宣城泾县被国家确定为宣纸原产地域。由于宣纸有易于保存、经久不脆、不会褪色等特点，故有"纸寿千年"之誉。

宣纸有很多种，大多以加工程度、原料、纸张规格、花色等进行分类（图3-39）。

图3-36 手写纸

图3-37 牛皮纸

图3-38 毛边纸

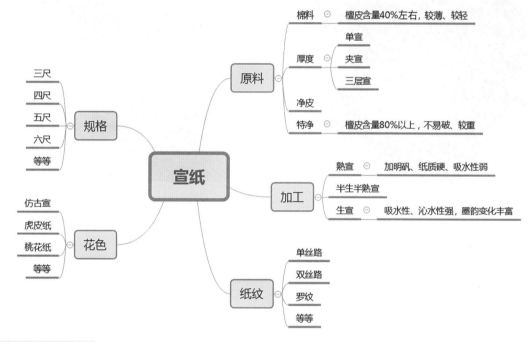

图3-39 宣纸的分类

第五节 砚台

砚材的运用也极为广泛，其中以广东肇庆的端砚、安徽歙县的歙砚、甘肃卓尼的洮河砚、山西绛县的澄泥砚最为突出，称为四大名砚，砚台如图3-40、图3-41所示。

砚应如何选购和使用呢？挑选砚石，主要看发墨是否快而细、墨液是否易干。当然，对于砚台平时的保养也是必不可少的。

1. 砚最好能勤洗

古人说"宁可三日不沐面，不可三日不洗砚"。洗砚不仅为了清洁、保护砚台，更是为了保证书写时墨色纯正。宿墨易凝胶变性，不堪使用。洗时只宜冷清水，不宜用热水。不能用硬物刮宿墨，以免伤砚，也不要用毡呢类擦拭，避免在砚上留下细毛，影响书写。

2. 好砚配好墨

为了防止次墨烟质不纯或存在砂粒，导致磨伤砚面。墨磨好后，墨块不能放在砚上，否则易和砚台胶住，如用力强取，会使砚损伤。

3. 保存

砚如果放置于窗前案头，日晒过久砚匣也容易干裂。在砚匣保养时，应经常打蜡以保持砚匣光泽，防止潮气侵入。

图3-40　砚台

图3-41　砚台细节

- 补充要点 -

砚台的演变

砚台是伴随着笔和墨的发展而发展起来的。最早出现的砚台是石砚。汉代由于发明了人工制墨，墨可以直接在砚上研磨，于是砚台开始发展起来，出现了铜砚、陶砚、银砚、徐公砚、木胎漆砂砚等，六朝至隋朝最突出的就是瓷砚的出现。唐代是砚台的重要发展时期，出现了端石和歙石两大砚材，明清时期制砚的材质更加丰富，出现了瓦砚、铁砚、锡砚、玉砚、象牙砚、竹砚等。木砚研究始于何时，没有定论，但以清代居多。

除石砚外，我国还生产过一些用其他原料制作的墨砚。汉代有瓦砚、陶砚、玉砚、铁砚和漆砚，晋代有木砚、瓷砚和铜砚，唐代有泥砚，宋代有水晶砚、石泥砚、砖砚和天然砚，明代有化石砚，清代有纸砚，而今有橡皮砚（图3-42）。

图3-42　天然原石砚

第六节　创新工具

随着社会的发展，人们越加重视工具的研发和创新，出现了一批既美观又实用的新兴书法工具。

1. 新毛笔

新毛笔的笔头为记忆纤维毛所做，使用感与狼毫或兼豪相仿，不需要清洗笔头，书写过程中不需要蘸墨，书写后盖上笔盖即可（图3-43、图3-44）。

图3-43　新毛笔

2. 钢笔式毛笔

钢笔式毛笔是新毛笔与钢笔的结合物，既有新毛笔的便利，还可以换墨水，能多次使用（图3-45、图3-46）。

3. 复古羽毛笔

复古羽毛笔是对原始的羽毛笔的改进，保留了羽毛的整体形态，与现代钢笔相结合（图3-47、图3-48）。

图3-44　新毛笔试写

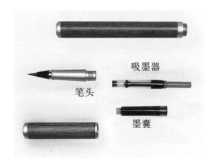

图3-45　钢笔式毛笔分解

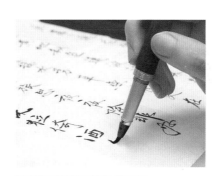

图3-46　钢笔式毛笔试写

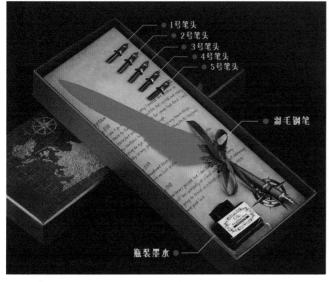

图3-47　复古羽毛笔礼盒

图3-48　复古羽毛笔试写

4. 水晶玻璃笔

水晶玻璃笔通体水晶透明材质，整体美观，采用蘸彩色墨水的方式进行书写，写出的字带有通透的效果（图3-49~图3-52）。

5. 地上毛笔

地上毛笔算是健身的一种，是超大号的毛笔，笔杆上方储水，水由笔杆流向笔头，再在地面上进行书写（图3-53、图3-54）。

图3-49　彩色水晶玻璃笔

图3-50　水晶玻璃笔试写

图3-51　水晶玻璃笔常规书写作品

图3-52　水晶玻璃笔艺术书写作品

图3-53　地上毛笔分解与组装

图3-54　地上书法

- 补充要点 -

美工笔

美工笔借助笔头倾斜度可以制造粗细不同效果的线条，被广泛应用于美术绘图、硬笔书法等领域，非常实用。它可以像一般钢笔一样书写汉字、数字和字母，把笔尖立起来用，画出的线条细密，把笔尖卧下来用，画出的线段则宽厚（图3-55、图3-56）。

同时用它书写、描绘出的文字或图案，色泽可以保持得比一般钢笔更持久。因为一般钢笔与艺术美工笔所使用的墨水是不同的。美工笔所用的，是靓丽浓重的黑色墨水。而一般钢笔是不使用碳素墨水的。

美工笔市场上大多是国产品牌，国外品牌虽说是"美工笔"，实际则是宽尖笔，并不适合中文的日常书写与书法创作，国产的品牌有很多，但品牌并不是主要的。

图3-55　英雄美工笔

图3-56　美工笔试写

课后练习

1. 毛笔可以从哪几个方面进行分类？

2. 毛笔按照原料进行分类，有哪几种？

3. 使用钢笔有哪些注意事项？

4. 简述毛笔的发笔步骤。

5. 简述挑选墨的四个标准。

6. 怎样区分熟宣和生宣？

7. 挑选一件属于自己的砚台，并用正确的方法使用、保存。

8. 比较创新书法工具和传统书法工具的联系与区别。

9. 感受新兴工具的乐趣，完成一幅书法作品。

第四章
书法作品
构思创作

学习难度：★ ★ ★ ☆ ☆
重点概念：创作、临摹、
　　　　　方法、要求

◀ 章节导读

现在很多书法学习者将现代书法当作一门技艺来使用，写出来的作品可能形态俱佳，却难以达到入木三分的程度，形似而神不佳，神佳而意不达。其实在这个经济高速发展、精神压力极大的时代，更应该学习古人静坐学书的境界。一纸一笔，静静地将时间定格，随墨液流走，感受时间的穿越，感受古人枯灯下奋笔疾书的情景。在创作书法作品之前，静心构思是打造成功作品的必要前提（图4-1）。

图4-1　创意书法《品味传统》

第一节　书法创作

一、创作

"创作"一词在宋元以后大量使用，主要为建造、始创的意思，表示由无到有的过程，创作的主体是人，创作的对象可以是建筑、物件等实物，也可以是某种制度或精神产品。创造精神产品时称为文艺创作。"书法创作"既是艺术性的劳动，就应符合艺术的一般规定。这种规定是历史形成的，并且还在继续

演进着。例如，北朝大部分碑刻在宋元明时期并未进入人们的"书法视野"，清代则成为可与东晋、南朝书法相并列的古代经典。随着观念的转变，书法创作也出现了许多新的变化。然而万变不离其宗，其基本性质始终存在于书法艺术中。

二、书理和书技

传统书法中的基本原理、法则及其表现方法与技巧，简言之就是书理和书技。从欣赏的角度来看，一幅作品要采取怎样的章法布局，各个字要怎样结体取势，每个字中的每个笔画要采取怎样的点画形态和行笔用墨，它们三者之间又是怎样相辅相成而营造出这种艺术意境的。从创作的角度来说，作品要营造这样一种意境，应当采取怎样的整体格调和章法布局，各行的字需要怎样结体取势和行笔用墨，从而完美地实现预先的立意。这些都是应该有理可据、有道可言的。

书技，是书法创作的实施技能，是把自己的艺术构想变成现实作品的途径。书技是在书理指导下的规范行为，而不是盲目任意的行为，一个真正的书者必须既明于书理又精于书技，只有法理熟谙于胸襟而技巧焕发于笔端，方能创作出传世佳作。《书谱》中说："任笔为体，聚墨成形；心昏拟效之方，手迷挥运之理。求其妍妙，不亦谬哉！"就是如此意思。

－ 补充要点 －

日本书法创新

书法的影响力是全球性的，日本的书法，多数属于夸张的表现手法，不局限于字形字体，更在意的是个人见解的表达。"观"字，仿佛左边就是一个戴着眼镜的人，在向身旁的物件张望（图4-2）。"传"字形体变化夸张，乍一看认不出是什么字，但极具动态感和流线感，结合"传"字的意义，顿时有种了然的感觉（图4-3）。

图4-2 观

图4-3 传

第二节　临摹与创作的关系

一、临摹

书法艺术的学习和其他艺术有些不同。对于画画来说，讲究师法自然，而学习书法则主要是通过临摹古代名家碑帖这一途径来实现的。临摹不仅是锤炼书法基本功的必要手段，还是不断提高书法水平的必由之路，几乎一生都不能间断，历代的成功书家都深有体会。

"临摹"一词中的"临"与"摹"是两回事，对学习书法的作用也有不同。"世人多不晓临摹之别，临谓以纸在古帖旁，观其形势而学之，若临渊之临，故谓之临。摹谓以薄纸覆古帖上，随其细大而拓之，若摹画之摹，故谓之摹。又有以厚纸覆帖上就明牖景而摹之，又谓之响拓焉。临与摹二者迥殊，不可乱也。"从这句话我们可以知道，"摹"是覆帖而描摹，"响拓"是摹的典型，"临"则是置帖于旁，凭观察来仿写。

还有一个问题经常在临摹时遇到，就是"像"与"不像"的问题。是追求完全一样还是"神似"是困扰很多书者的问题。当然，形神兼备，自然是所有人都会认可的最高境界，也是临摹者应该追求的目标。此外还有三种情况：有形无神、有神无形、形神俱无。其实，欧阳中石先生早就对这个问题有了解答："形神兼备者，允为极致。有形无神者有之，有神无形者抑或一有之，形神全无者固当更有之。然则有形无神者，虽僵而体在，无形有神者魂不附体，神将安在哉？"

从这个回答中，可以明显看出欧阳先生明确的态度，对于有神无形的贬低，认为这完全脱离了所临摹的范本，失去了原著应有的灵魂，单纯追求神似，对自身的功底积累极为不利。

二、临摹的方法

由上述可知"临"与"摹"是两回事，现在就分别来阐述下"临"与"摹"的方法。

1. 摹的方法

（1）描红。市面上所售印有底影的字帖，据之以笔摹写即可（图4-4）。

（2）双钩。将字的外形轮廓用细线条钩成空心字，再依着外框摹写，这种方法便于理解字的结构、位置，笔画的形状以及相关笔法的运用（图4-5）。

（3）单钩。以细线条从字画中间钩出中锋线，再依着这个线摹写。这种方法便于理解字的点画之间的联系和笔势的动态，一般情况下与双钩相结合（图4-6）。

（4）仿影。用一张不渗墨的透明纸覆于范本上，直接行笔摹写（图4-7）。

图4-4　描红手法示意图

图4-5　双钩示意图

2. 临的方法

（1）对临。这是最常见的临帖方法，就是将欲临习的字帖置于旁边，体会字的结构、笔法、笔势、笔意后对照书写，既可看一眼写一个笔画，也可看一眼写一字。最好的方式是可以多记忆点再临写，这样对以后书法技艺的提升有很大的作用（图4-8）。

（2）背临。就是不看字帖，仅依靠记忆来默写。这个方式可以检验对字帖的理解程度、准确程度。

（3）意临。一般书中多将意临称为临帖的最高阶段，或称为走向"出帖"的过程。

三、临摹与创作的关系

首先，创作是临摹积累到一定程度的表现或者是检验成果。在学习的起始阶段，应当先临摹，后尝试初级创作，否则在进行创作时，头脑中一片空白，只能"任笔为体，聚墨成形"。当然，就算进入较高级的创作后，也仍然需要临摹，古来多少书法家活到老临到老的大有人在。

其次，临摹与创作的关系是相辅相成、相互促进的。在日常的创作过程中，会突然感受到自己临摹记忆的内容有很多的欠缺，发现临摹时忽略了很多东西。这个时候再临摹，目标就会更加明确，进而将创作时会涉及，而原来临摹时没有注意的地方做有针对性的解决，最终不仅提高了临摹水平，也使创作能力得到强化。这种临摹与创作的反复是不断的循环，陪伴整个书法生涯。

最后，说到临摹与创作的关系，不能不提到"入帖"与"出帖"的问题。"入帖"是在临帖学书过程中，由生到熟，不仅做到"形似"，而且能得"神似"；"出帖"是在"入帖"的基础上，由熟到生，由博返约，消化吸收，融会贯通，自辟门径，独创风格的过程。并不是我们经常认为的手段与目的的关系，准确定义是继承与创新的关系。创作是一个自然的过程，是一个人学识、修养、功力等各个方面达到一定高度从而自然蓬发的灵感和冲动。

图4-6 单双钩结合

图4-7 书写示意图

（a）

（b）

图4-8 书法临摹图书

第三节　书法创作的幅式

书法创作的幅式，如图4-9所示。

一、竖幅

竖幅包括中堂、条幅（条屏）等，特点是上下纵向的长方形（图4-10～图4-12）。

二、横幅

横幅包括横披、匾额、手卷等。

1. 横披

横披是指长条形横幅字画。尺幅比例略同条幅作横向使用。横披很适合房子较矮的现代房间装饰，一般以裱后不超过2米为宜。因横披所占横向墙壁空间过大，在现代的书法比赛活动中不受欢迎，故不宜以横披投稿（图4-13）。

2. 匾额

匾额的形式与横披基本相同，或直接装裱，或经过镌刻制作，所用字数一般少而大，古称"署书""擘窠书""榜书"，所书也应以庄重饱满、气势恢宏为主

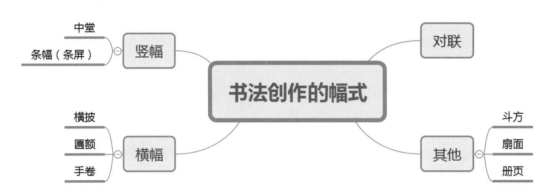

图4-9　书法创作幅式示意图

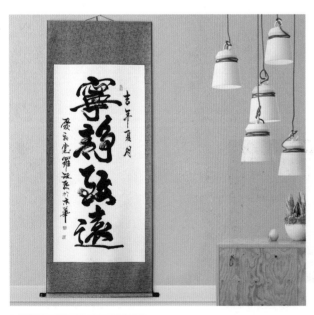

图4-10　《宁静致远》条幅

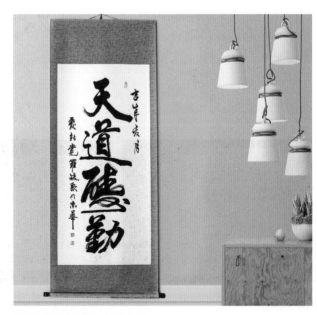

图4-11　《天道酬勤》条幅

（图4-14）。

3. 手卷

手卷是指只能卷舒而不能悬挂的横幅书画长卷。源于中国古代的图籍，所谓"卷"是指裱成横长的式样，可置于案头边卷边看。长的手卷可至数米乃至百米，此时又称"长卷"（图4-15）。

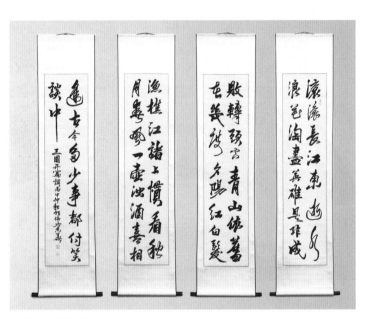

图4-12 四条屏

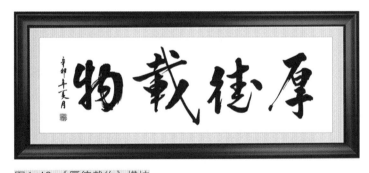

图4-13 《厚德载物》横披

图4-14 匾额装裱

（a）

（b）

（c）

图4-15 仿古长卷

（a）

（b）

图4-16 对联

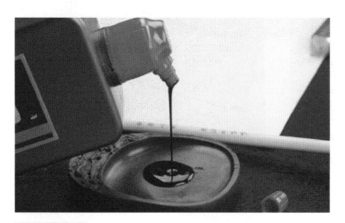

图4-17 黑墨

图4-18 金墨

三、对联

对联始于五代，盛于明清，要求对仗工整、平仄协调，因多书于厅宇、庙堂等建筑外的楹柱上，故又称"楹联"（图4-16）。对联的装潢形式与条幅相近，但下部一般不加轴头，需左右对称悬挂。对联一般文字较少，字形较大，左右对称，以选用庄重的字体如真、隶、篆、行为宜，不宜用大草，书写时应注意左右风格的协调统一。

对联是两篇，创作时单独书写，因而很适宜初学者练习。现今我们更易于接触的对联当属春节张贴的对联，其包含着我们对新一年的美好愿望和期待。红纸为底，用黑墨或金色墨水在上面书写（图4-17～图4-18）。

"歌吟成史乘忠君爱国每饭不忘诗卷遂为唐变雅，仕隐好溪山迁客骚人多聚于此草堂应作鲁灵光。"这副对联是悬挂于草堂工部祠，由清代医学家严岳莲撰，陈云诰补书，称颂杜甫热爱祖国，一刻也不曾忘记，反映社会动乱、忧虑国家命运的诗歌，当为唐代诗坛的"变雅"代表之作（图4-19）。

"杜陵落笔伤豺虎，爱国孤惊薄斗牛。"此联悬挂在杜甫草堂大廨。上联借用杜甫赞扬李白的诗句来赞扬杜甫，歌颂杜甫常以惊天地、泣鬼神的诗作，揭露社会黑暗，抨击贪官污吏。下联则意指杜甫一生忧国忧民，他那独有的满腔爱国柔情，忠义正气，直冲霄汉，迫近斗牛，昭示于天地之间（图4-20）。

四、其他幅式

书法作品的幅式还包括斗方、扇面、册页等。

1. 斗方

斗方是指画心为一尺见方的书画作品。斗方既可以装裱成竖轴悬挂，也可以做成册页、镜片。由于斗方画幅大小居中、长宽基本相等，在章法上处理灵活，

字数不限，风格应以精雅为主（图4-21、图4-22）。

2. 扇面

扇面包括折扇、团扇两种形式，最初在扇面上书写文字是为了提高扇子的观赏价值与收藏价值，后来逐渐形成一种新的书法创作幅式（图4-23、图4-24）。

册页也称"册叶"，将单幅页子装潢成册，后来凡是小画心的作品，为便于收藏、翻阅，皆装成八开、十二开的册子。册页有三种样式：一种是横式上下翻阅的"推篷式"；一种是竖式左右翻折的"蝴蝶式"；一种是通折连成形式的"经折式"。册页属于小品形式，小巧精雅，所书内容或相关，或独立（图4-25）。

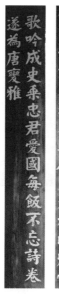
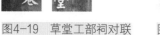

图4-19 草堂工部祠对联　　图4-20 杜甫草堂大廨对联

图4-21 斗方心经

图4-22 斗方《礼义仁智信》

图4-23 折扇书法

图4-24 团扇书法

（a）

（b）

图4-25 册页

- 补充要点 -

各家书法大师的《心经》

《心经》是佛教经典，全称《般若波罗蜜多心经》。全经只有一卷，260字，为般若经类的精要之作。最为通行的为玄奘法师译本。由于经文短小，便于持诵，在我国甚为流行。近代又被译为多种文字在世界各地流传。历代书法大家对这个题材都多有偏爱（图4-26～图4-31）。

图4-26 弘一法师《心经》

图4-27 王羲之《心经》

图4-28 欧阳询《心经》

图4-29　苏轼《心经》

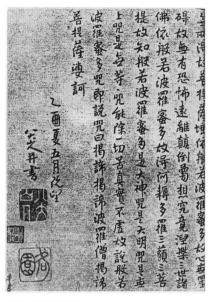

图4-30　八大山人《心经》

（a）

（b）

图4-31　赵孟頫《心经》

第四节　书法创作的要求

一、基本要求

1. 构形必须正确

构形是指按照一定的组合模式将相应的笔形依序组构成字。汉字有篆、隶、草、行、楷五大类字体，字体不同，其构形往往有异。每一种字体都有每一种字体的特定准则，无论书写哪一种字体都一定要符合这些准则，不然就是错字。

2. 要体现出不同字体的特征

不同的字体，由于笔形的不同和结构的差异，在单个字符的体貌上往往具有明显不同的特征。在实用书写时需要把所写字体的体貌特征体现出来。不能诸体杂糅，造成辨识的不便。

二、追求效果

在实用书写中，字符只是语言的载体，主要功能是给人们传达语言信息，因此，需要遵循规范性、同一性和稳定性的原则。它的用笔和结字都可以按照某种固定的模式作机械的组合。至于字群的排布，只要行列整齐清晰就可以了。而作为艺术的书法则不然，书法虽然也是书写汉字，也同样具有传达语言信息的功能，但它同时又必须具备艺术的属性，具有很高层次的审美功能，所以书法必须在实用书写的基础上有更高的追求（图4-32）。

1. 艺术性

实用书写所要求的字符构形的均衡、对称、和谐等，固然也属于艺术审美的范畴，但它的艺术含量毕竟有限。书法必须调动一切可以利用的因素，运用各种方法与技巧，从多个不同层面上去扩展其审美范畴，强化审美功能；要给机械拼合的字符注入生命的活力，使之成为姿态生动、神气动人的艺术形象；同时注意笔法、墨法、字法、章法的相辅相成，从而创造出一定的艺术境界。对于书者的才识和修养也是一项考验。因而，书法的艺术性首先体现在完美的表现形式与丰富的文化蕴涵相结合。

2. 多变性

汉字书法的美主要是通过多种变化来实现的。字法的正斜疏密、向背开合、方圆长扁、敛纵宕逸的异样；笔法的粗细轻重、方圆藏露、抑扬留放、滑涩疾迟、枯润浓淡的分别；章法的虚实起伏、节奏快慢、引

（a）

（b）

图4-32　艺术书法图标

带顾盼、呼应承接的不同。任何一件书法作品中任何一个字的体势都是唯一的，是不可重复的。一幅作品中每一个字都受该作品特定的格调、环境等多种因素的影响。这一多变性在王羲之的书法作品中最为突出（图4-33）。

3. 书家的艺术个性

艺术个性是艺术的灵魂，缺乏艺术个性的作品最多只能吸引人一时的眼球，而在书法史上能独树一帜、风神独运的作品，才能备受珍赏，谓之"神品""逸品"。当然，如果专精一家而不能自成体段，纵然与所学再相似，也难免"奴书"之讥。但艺术个性是一种既在法度和情理之中，又能超乎寻常之外的创新，是艺术家技艺功底、学识修养、气质品性、审美情趣乃至创作灵感都达到一定高度之后的综合体现，绝不是故作惊俗的刻意雕琢。

三、区别与联系

实用书写与书法艺术是既有联系又有区别的（表4-1）。二者之间虽然没有绝对的界限，但终究是有区别的。不明白二者的关系，就容易将书法这门高雅的艺术降低到一般汉字实用书写的水平，或片面强调书法艺术与实用书写的差异而不顾及实用书写这个重要的基础，使对书法的理解庸俗化，从而降低习字教学的标准和要求。

表4-1　　　　　　　　　　　　　　实用书写与艺术书法的联系与区别

书法类别	概括	范畴	主要功能	附属功能
实用书写	基础	文字学	传递语言信息	审美
艺术书法	艺术升华	艺术学	审美	传递语言信息

图4-33　王羲之《快雪时晴帖》

－ 补充要点 －

人品和书品

苏、黄、米、蔡四家，共称为宋代四大书法家。苏是苏东坡，黄是黄庭坚，米是米芾，这都无可非议。可"蔡"呢？有人说是蔡京，也有人说是蔡襄，到底是谁呢？其说不一。

最通常的说法是，本来这个"蔡"是蔡京，人们虽然承认他的书法造诣，但特别憎恶他的人品，所以不愿意承认他的书法家地位。在宋哲宗元祐年间，他为了排除异己，把司马光等人称作"奸党"，并亲自写碑文，写上他们的"罪状"，刻成碑，立在全国。当时有许多石匠拒绝刻这个碑，结果都被砍头处死。等到蔡京一死，人们马上把那座"元祐党人碑"砸个粉碎。人们还把他和当时把持朝政的高俅、童贯、杨戬，并称为"四大奸臣"。

蔡京人品极坏，人们怎能容忍他在"四大书法家"的行列之中？所以就把他开除了。可"苏黄米蔡"又说顺口了，就让蔡襄取而代之。蔡襄善于学习先人精华，又特别刻苦努力，书法很有特色。所以人们认为他应该排在"四家"之首，不应该受蔡京的连累排在最后。蔡襄不仅书法造诣很高，而且人品极好。他在朝为官时，敢于直言，连一些权臣都怕他三分。他在福建泉州做官时，修建了后来非常著名的洛阳桥，又修建了七里的林荫大道，为当地百姓所欢迎。

由此看来，人品比书品更重要，如果一个人只会写好字，不会做好事，人民一定会唾弃他，即使在书坛上也不会给他留下一个小小的地位（图4-34）。

（a）

（b）

图4-34 书法品德

第五节　书法创作的训练方法

一、变换幅式、章法的临摹式创作

临摹要求严格遵循字帖的样式，但到了一定阶段，可以在笔法、结构不违原帖的同时，对所临的作品在幅式和章法上做出一些改变。

二、集字式创作

集字式创作是将碑帖中的单字集合为新的文辞内容进行书写。集字不仅幅式、章法发生了变化，字形结构、字间关系乃至笔势的承接也都要重新调整。一般而言，用楷书、隶书、篆书集字来书写字数较少的横幅、对联较为容易，用行书、草书集字书写大幅的条屏、中堂最难处理。这里就不得不提一下有"集字帖"之称的米芾的作品了（图4-35）。

三、意临式创作

意临式创作与对临、背临最大的区别是强调作者之意，但作者之意又要与原帖在精神上有所融汇、交叉。

四、拟意式创作

拟意式创作是指不再刻意利用原帖文字，而是按照作者设定的内容模拟原

图4-35　米芾《蜀素帖》

帖的风格来创作作品。很多善于临书者一离开字帖就无从下笔，其中最主要的原因是尚未对原帖消化理解透彻，也乏融会贯通的手段。同时，这也是检验作者天分的方法。

－ 补充要点 －

偶创飞白

汉朝的蔡邕不但是个文学家，还是一位著名的书法家。"飞白书"就是他独创的（图4-36）。

蔡邕经常出门旅行，为的是捕捉灵感，丰富阅历。这一天，他把写好的文章，送到皇家藏书的鸿都门去。蔡邕等待接见的时候，有几个工匠正用扫帚蘸着石灰水刷墙。一开始，他不过是为了消磨时光看着他们刷。可看着看着，他就看出点"门道儿"来了。只见工匠一扫帚下去，墙上出现了一道白印。由于扫帚苗比较稀，蘸不了多少石灰水，墙面又不太光滑，所以一扫帚下去，白道里仍有些地方露出墙皮来。蔡邕一看，眼前不由一亮。他想，以往写字用笔蘸足了墨汁，一笔下去，笔道全是黑的。要是像工匠刷墙一样，让黑笔道里露出些帛或纸来，那不是更加生动自然吗？

蔡邕回到家里，顾不上休息，准备好笔墨纸砚，想着工匠刷墙时的情景，提笔就写。谁知想起来容易，做起来就难了。一开始不是露不出纸来，就是露出来的部分太生硬了。经过一次又一次的尝试，他终于在蘸墨多少、用力大小和行笔速度各方面掌握好了分寸，写出了黑色中隐隐露白的笔道，使字变得飘逸飞动，别有风味。

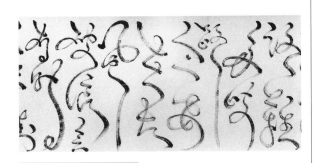

图4-36　蔡邕作品局部

课后练习

1. 临摹与创作的关系是什么？
2. 我们常见的创作形式有哪些？
3. 书法创作的基本要求有哪些？
4. 分析各种临摹方法的优缺点。
5. 用自己的语言概括实用书写和艺术书法的区别与联系，并举例说明。
6. 尝试不同的书法创作方法，总结出最适合自己的一种或多种。
7. 试着比较各个书法大家所写《心经》不同的艺术特点。
8. 用三种不同的幅式进行书法的临摹或创作。

第五章
书法实践
及其原则

学习难度：★★☆☆☆
重点概念：方法、原则、
　　　　　结构、布局

◁ **章节导读**

　　一幅优秀的书法作品，能使观赏者像欣赏好的绘画、诗歌、雕塑等一样，联想到美的生活情趣，令人赏心悦目。汉字的本质特征和它鲜明的个性，是世界上任何一种文字所比拟不了的，它不比任何拼音文字落后，它优美的字形，表现在传统书法的笔力上。毛笔是这样，钢笔也是这样。各行各业由于工作、学习、生活的需要，无处不和文字打交道。在现实生活中，因为字写得不好而影响信息联络、经验交流、思想沟通等事例数不胜数，写好字是社会的需要，也是个人的需要。

第一节　书写姿势与执笔方法

一、身体部位关系

　　书写并不是单一部位的运动，涉及指、腕、肘、肩以至全身。其中手、肘的配合十分重要（图5-1、图5-2）。

　　要透彻掌握各个部位的作用，就要先了解他们之间的关系。在写一个字的时候，我们涉及的指、腕的部位较多，在写较长的笔画时，就要移动腕、肘部位来完成，而在写大尺寸的字时就要运用肩部和全身的力量来完成运笔（表5-1、图5-3）。

表5-1　　　指、腕、肘部位的关系

关系	说明
共同点	关节部位，可以运转
不同点	运动幅度有大小长短的分别，纵面横面不同

二、五指执笔法

　　执笔是书法实践的重要环节。执笔方法是否正确与书写效果有直接关系。首先来介绍的是相比较而言，较为科学和实用的一种执笔方法，即"五指执笔

法"，又称为"五字执笔法"。"五指执笔法"的优点是五指能够自然屈伸，用力齐均，笔既稳当，又能前后左右回旋运转，最便于对毛笔进行控制，适合坐在写字台前枕腕或悬腕写字的执笔法。同时，它能够使毛笔垂直于纸面，对点画形态的塑造有辅助作用。

1. 五指执笔法

主要可以由"撅、押、勾、格、抵"这五个字来概括。用大拇指按住笔管为"撅"，食指弯曲斜向下，用第一关节靠大拇指的边侧与大拇指相对一起押束笔管为"押"，中指弯曲，指尖斜下向内，用螺纹心勾着笔管为"勾"，将无名指弯曲，用指甲与肉的交际处抵住笔管为"格"，小指弯曲如无名指，并紧贴无名指为"抵"（图5-4）。

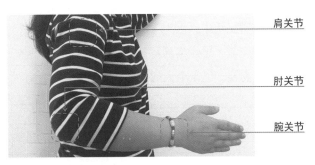

图5-1 各关节部位图

2. 执笔注意事项

只掌握执笔的姿势还不够，还要领会执笔的要领。前人总结出八字要领："指实、掌虚、腕平、管直"。

（1）指实。手指执笔要实在，五指齐力。

（2）掌虚。五指捏笔，但是掌心要留有空间，让手指和笔杆与掌心之间自然保持一定的距离，在写字时手指有旋转的空间。苏东坡说："执笔无定法，务使虚而宽。"这就是我们通常说的"掌虚容卵"（图5-5）。

（3）腕平。手腕背面与纸面平行，手腕要竖起。一般说来，写小字的时候，使用枕腕，执笔较低，以能够满足书写范围的需要并且便于控制毛笔为准；如果要写较大的字，枕腕就会挥洒不开，需要将腕抬起来变成悬腕，执笔也会高一些，书写起来才能舒展灵活；如果要写更大的字，需要更大的活动范围和借助整个手臂的力量，就不得不把肘也抬起来，变成悬肘，当然执笔也会更高一些，这样纵横驰骋就没有了任何阻碍（图5-6）。

（4）管直。执笔写字时要尽量保持笔管纸面垂直，使笔画容易保持中锋。但在具体的运笔过程中，笔管有时要有俯仰倾斜的情况，重要的是斜而能正，重心平稳。

 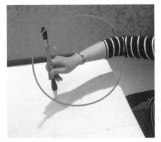 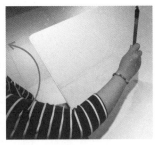

（a）指关节运动　　（b）腕关节运动　　（c）肘关节运动　　（d）肩关节运动

图5-2 书写时各关节运动

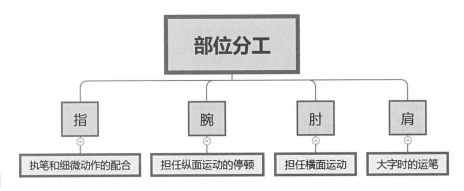

图5-3 指、腕、肘、肩作用

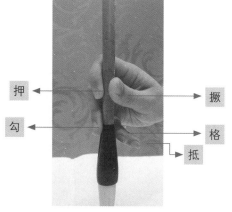

押 勾 撇 格 抵

图5-4　五指执笔法

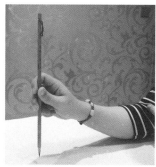

掌虚容卵

图5-5　掌虚容卵

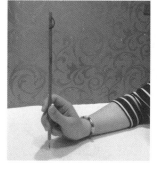

（a）案台枕腕

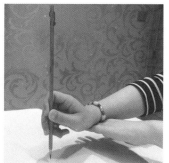

（b）垫手枕腕

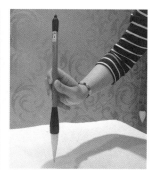

（c）悬腕

（d）悬肘

图5-6　腕姿

－ 补充要点 －

钢笔执笔方法

执笔方法正确，会给书写者带来许多益处。我们要坚持正确的执笔方法，在日常生活书写中也要保持，为练好钢笔书写创造有利条件（图5-7、图5-8）。

1. 指实。拇指的第一关节从左侧、食指的前两关节从右侧将笔杆夹住，食指在前，拇指稍后，呈"八"字形；中指的前两关节再从下面抵住笔杆。

2. 掌虚。无名指和小指紧随中指下部依次靠拢，并自然向掌心弯曲，使手掌虚握，手部肌肉自然放松，手指得以自由运动。

3. 杆斜。笔杆向右后方倾斜，紧靠在食指第三关节与虎口之间，不可靠在虎口正中，一般与纸面成45度角。

4. 腕虚。手掌竖起来，与纸面垂直，与手臂呈一直线，使手腕稍离桌面，视线不受遮挡，书写时把腕力与指力结合起来。

5. 在执笔时，手的位置不宜太高和太低，一般是捏笔手指与笔尖的距离为2.5厘米左右。

6. 书写时，右手的支撑点在腕头骨上。

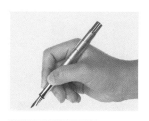

图5-7　钢笔执笔

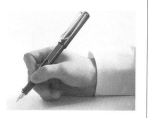

图5-8　钢笔书写

第二节 运笔

一、运笔

运笔是指书写一个具体点画时笔锋在纸上的运行操作过程，运笔得当与否，直接影响艺术效果。运笔要讲究提按，书写出来的笔道才有粗细变化，才有可能塑造出不同形态的点画。同时，运笔还要讲究节奏上的变化，要有快慢的不同，才具有美好音律的节奏感。运笔还要注意轨道的准确。点画才能沉稳扎实，显得有力。最后，运笔还要注重运行自然，不宜有意地造作某种姿态。有的古碑笔画边缘常有剥损，不需要故意颤动去模拟。

二、笔锋

1. 正锋、侧锋

中锋在笔头上处于锋的中间，落笔后也运行在笔画的中间，所以也叫正锋。要写好中锋，需要将笔管直握，笔锋垂直于纸面。侧锋是指笔侧边落纸，也称偏锋。这样写出来的笔画，一边较为充实；一边较为枯涩，笔锋清楚（图5-9）。

2. 藏锋、露锋

写字主要以藏锋为主，露锋为辅，藏锋的字圆劲厚重，露锋的字锋利精神，藏露结合，方圆变化（图5-10～图5-12）。

3. 顺锋、逆锋

藏锋就是用逆锋写出来的，凡是逆锋写的字，都要与行笔的去向相反的方向（图5-13、图5-14）。

三、运笔动作

1. 抢笔与折笔

折笔是慢速度的折笔，抢笔是快速度的折笔。一般折笔在起笔时，先竖下再折笔向上，向右形成一个三角形的内折线，而在抢笔中，可以悬空做这个折笔动作，迅速在纸上落笔，也称为"虚抢"（图5-15、图5-16）。

2. 提笔

笔锋落纸后，笔画要变细时，笔要提起，提与顿是相互的（图5-17）。

3. 蹲笔和顿笔

重按为顿，轻按为蹲（图5-18、图5-19）。

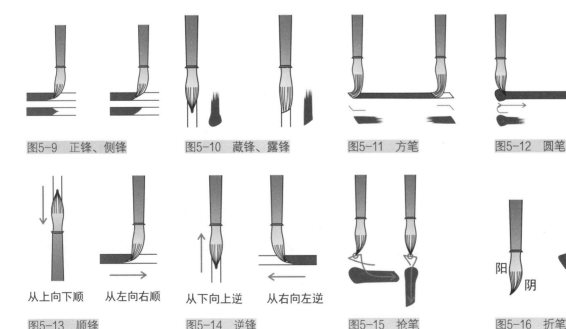

图5-9 正锋、侧锋　　图5-10 藏锋、露锋　　图5-11 方笔　　图5-12 圆笔

从上向下顺　从左向右顺　　从下向上逆　从右向左逆

阳
阴

图5-13 顺锋　　图5-14 逆锋　　图5-15 抢笔　　图5-16 折笔

4. 挫笔

挫笔是提笔载按后又有一个细微的位置移动（图5-20）

5. 绞笔

绞笔是笔锋在行笔中轻轻绞转，成弧状，笔锋轨迹仍在运行，笔势仍保持圆笔（图5-21）。

6. 扭笔

在写勾时，由原来的挫笔向下，突然逆转而上的运笔方式（图5-22）。

图5-17　提笔　　　　图5-18　蹲笔

图5-19　顿笔　　　　图5-20　挫笔　　　　图5-21　绞笔　　　　图5-22　扭笔

— 补充要点 —

身法

我们在写字时，为了适应不同大小的字或是某些客观因素，会采取不同的姿势，现在主要介绍三种身法。

1. 坐姿。这是最常用的姿势，也是最普通的书写身法。有两个要点：一是要保持身体的平衡；二是保持身体的放松状态。

2. 站写。站写又分桌前站写和面壁站写。这个姿势书写的字经得起远看，整体气势磅礴，对手的控制力有极大的要求（图5-23）。

3. 地写。地写也分两种：地下蹲写和地下站写（图5-24）。

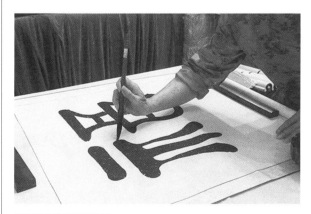

图5-23　桌前站写

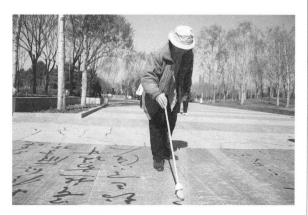

图5-24　地下站写

第三节　笔顺基本规则

笔顺一般是适应人右手的书写情况，若左手用笔以此类推。如同写笔画一样，都是从上到下、从左到右。笔顺的基本规律可以概括为九点：

（1）先左后右（图5-25）。

（2）先上后下（图5-26）。

（3）先外后内（图5-27）。

（4）先横后竖（图5-28）。

（5）先横后撇（图5-29）。

（6）先撇后捺（图5-30）。

（7）先入后闭（图5-31）。

（8）先中后底（图5-32）。

（9）先中后侧（图5-33）。

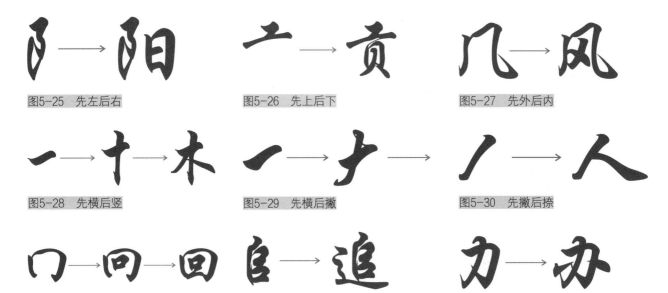

图5-25　先左后右

图5-26　先上后下

图5-27　先外后内

图5-28　先横后竖

图5-29　先横后撇

图5-30　先撇后捺

图5-31　先入后闭

图5-32　先中后底

图5-33　先中后侧

－ 补充要点 －

特殊笔顺

并不是所有的字都一定遵照一般的笔顺写法，有的字需要自己记忆笔顺。在这里就举例一些特殊笔顺的字。如"心"和"长"可以从左到右，也可以从中间到左右。还有一部分是有偏旁部首的字，这就要额外进行记忆和整理了（图5-34）。

草字头　　金字旁　　提手旁　　言字旁　　提土旁　　日字头　　日字旁　　山字头
上放下收　上紧下松　竖笔提拔　点横分离　竖画变提　形体扁宽　形体窄长　上收下放

图5-34　偏旁部首

| 三点水
弓形靠边 | 单人旁
起笔撇画 | 衣字旁
点横分离 | 示字旁
点横分离 | 山字旁
上紧下松 | 木字底
撇捺边点 | 木字头
撇捺展开 | 木字旁
捺笔变点 |

| 王字旁
三横上扬 | 王字头
下横较长 | 女字旁
横画出头 | 土字头
形体较扁 | 单耳旁
竖笔如针 | 双耳旁
弯勾较长 | 宝盖头
横向长扁 | 米字底
上紧下松 |

图5-34　偏旁部首（续）

第四节　字组结构

　　字组，也可称为组合，是书法创作中必须学会的重要套路。很多学习者只满足于把每个字写像、写好，但字与字之间都是各自为战，没有任何关系，自己不知道该怎么办。那么建立字组就是形成字间关系的重要手段，突破这一关，章法也就有了扎实的基础。一味地理论阐述并不能达到理想的要求，下面就以黄庭坚、董其昌、王羲之等大家作品为参照进行图释。

　　1. 大小为组

　　如图5-35、图5-36中画圈的字。

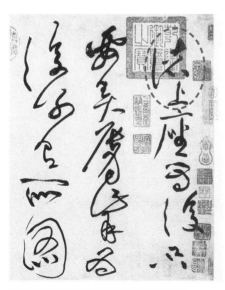

图5-35　黄庭坚《诸上座帖》局部

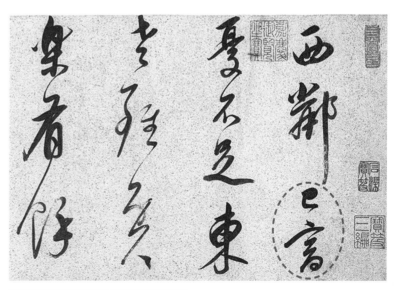

图5-36　董其昌《吕仙诗卷》局部

2．粗细为组

如图5-37、图5-38中画圈的字。

3．连断为组

如图5-39中画圈、画框的字。

4．纵横为组

如图5-40、图5-41中画圈的字。

5．长线成字组

如图5-42、图5-43中画框的字。

6．正斜为组

如图5-44中画框的字。

7．远近为组

如图5-45、图5-46中画圈的字。

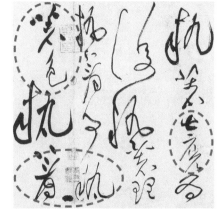

图5-37　黄庭坚《诸上座帖》局部

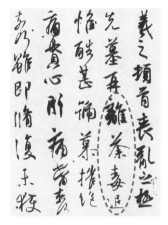

图5-38　王羲之《丧乱帖》
局部

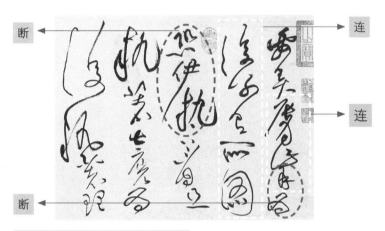

图5-39　黄庭坚《诸上座帖》局部

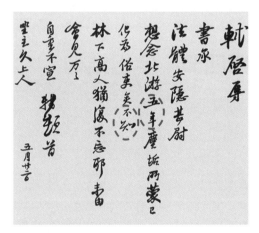

图5-40　苏轼《北游帖》局部

图5-41　赵孟頫《书礼》局部

图5-42　黄庭坚《诸上座帖》局部

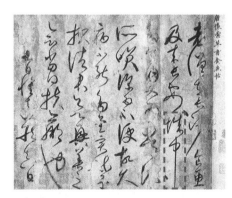

图5-43　怀素《自叙帖》局部

图5-44 黄庭坚《诸上座帖》局部

图5-45 王羲之《丧乱帖》局部

图5-46 赵孟頫《书礼》局部

- 补充要点 -

春联

　　春联的发展其实是有两条路线的：一条是桃符；一条是春帖。桃符春联源于公元933年，其在后蜀有了相当的发展。历经宋、元、明、清四代。这是有史籍可稽的。春帖是由春帖诗歌—春帖两句诗—春帖对联一步步发展起来的。春帖对联起于南宋，历经宋、元、明、清。桃符春联的载体是桃符板，春帖对联的载体是纸质，这二者在明代融汇成一股巨流，形成春联，一直流传到现在（图5-47）。

图5-47 春联

第五节　章法布局

　　一幅完美的硬笔书法作品，一定是协调、统一、凝练贯气，字与字、行与行之间安排妥当，有呼应，有照顾，自在而有变化，严密而又巧妙，错落交杂而又不失为一个整体。具体可以概括为10句话40个字：通篇之首，一字为主；整幅作品，字字意别；字里行间，黑白分明；上下左右，承应联属；落款正文，统一协调。

一、章法组成

　　章法主要由四个部分组成（图5-48）。

　　（1）形制。形式如中堂、条幅、对联、横幅、斗方、扇面等（图5-49、图5-50）。

　　（2）正文。作品的主体部分，书者要根据字数、字体和形制的不同来决定章法的布局。

　　（3）行款。即落款，指正文之外的文字。有上、下款和长、短、穷款之别。内容一般为正文出处、书赠对象、时间、书写原因、跋语等，下款为时间、书者或斋馆、名号等。

　　（4）钤印。分姓名印、斋馆印、年号印、肖形印、闲印等。形有方、长、圆、椭圆、随形等。姓名

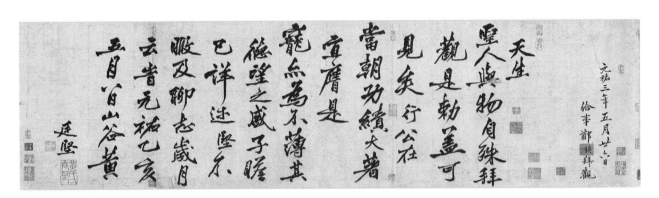

图5-48　宋徽宗赵佶行书作品

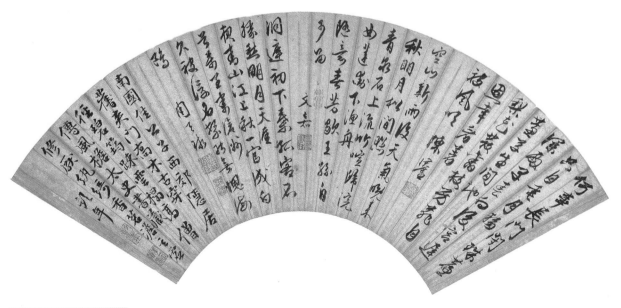

图5-49　折扇书法作品

印可分姓印与名印，视作品情况用一两方均可。至于印的大小视款字大小而定。

二、章法布局的基本法式

传统的毛笔书法的布局法式是多样的、多变的，硬笔书写的布局法式在继承了传统的布局法式的基础上，结合时代和硬笔书写本身的特点，可以归纳为横写式、竖写式两大类。

1. 横写式布局（图5-51）

（1）横有行，竖有列，"横竖成行"。这种形式要求横成行，竖成列，字距相同，行距相同。具有行行分明、字字得所，整齐清朗、美观大方的特点。书写时，每行从左到右、行序自上而下，每段的起首空两个字的位置，最后一行不要写到尽头。

（2）横有行，竖无列。这种布局形式行距大体相同或相近，字距不等，每段开头要留出两个字的位置。一行字的中点都必须在一条直线上，不能有的字高，有的字低。要行气贯注，控制住字体的大小，每个字的上首和下底都基本相平。每行中的字距不等、字数不一，但要行首与行首、行尾与行尾对齐，不可以一会儿前面伸出来，一会儿后面缩进去。书写时，每一行的第一字要对正上一行的第一字，一行字写到最后三四个字时，要略微运用字的大小变化、字距的疏密、标点符号的空距等来进行有意识的调整，使行尾也比较整齐。如田原先生书写的鲁迅《名人名言》作品，仅一个"也"字就占了两个半字的位置，行尾与上面基本对齐，洋洋洒洒，醒人耳目。横有行、竖无列式与横竖成行相比，其优点是行式整齐中多变化，字式变化中求统一，形式活泼，书写便利，表现出字与字、行与行之间的启承分明、脉络贯通、虚实相间、进退从容的生动情趣。

（3）横无行，竖无列。这种形式行列不分，起首顶格书写，其特点是大小参差，牝牡相接，难辨其左右行列，而又各得其所，整篇犹如一字，浑然天成，变化无常。

图5-50　圆扇书法作品

图5-51　横写式布局

图5-52　毛泽东诗词墨迹《采桑子·重阳》

2. 竖写式布局（图5-52）

（1）竖有列、横有行。这种布白，要求竖成列，横成行，字距和行距统一，具有整齐美观、严肃端庄的特点。书写时起首顶格，每行从上到下、行序从右到左，正文最后一行最好在上半行前结束，这样为落款创造良好的条件（图5-53）。

（2）竖有列、横无行。这种竖写形式的起首、标点、段落的要求与竖有列、横有行一样，所不同的是，它行距相等，字距不等，注重笔势的连贯，笔虽断而意相连，形不贯而气贯。

（3）竖无列、横无行。这种形式与横写式中横无行、竖无列的形式很相近，一个是自左向右横写，一个是自上向下竖写，它们都顶格起首。竖无列、横无行是传统的书法布局形式之一，我们可以从许多毛笔书法大家的作品中汲取养料，从中寻找章法的丰富表现手法，使硬笔书法的布白美在继承传统的基础上发挥得更为淋漓尽致。

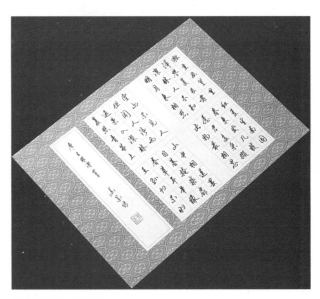

图5-53　书法作品

--- 补充要点 ---

量纸定字

"一字乃终篇之准"，对于一幅书法作品的完整性，第一个字有绝对的制约作用，后面的字都是以第一个字为基准的，这里就要说到第一个字必须遵从"量纸定字"，以免损于篇法。大体上每行写几个字，要提前想好哪几个字需要放大，哪几个字需要缩小，但也要注意大小分布均匀（图5-54）。

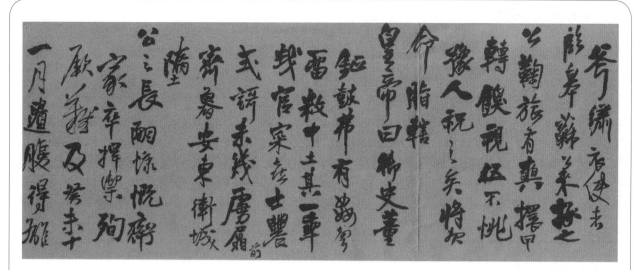

图5-54　王铎《苏轼御颂行书卷》

课后练习

1. 五指执笔法是什么样?

2. 常见的笔锋有哪些?

3. 基本笔顺规律是什么?

4. 章法布局包括几个方面?

5. 灵活掌握并应用五指执笔法,书写一份书法作品。

6. 找一幅名家作品分析里面的字组结构。

7. 分析一幅优秀作品里的章法布局。

8. 运用本章节的知识来分析之前书写作品的不足并加以改进。

第六章
毛笔、硬笔书法

学习难度：★★★★☆

重点概念：字帖、临摹、实践

PPT 课件

教学视频

◁ **章节导读**

书法是一项十分精细的活动，想把字写好，须全神贯注，凝神静气，脑、眼、手相应，准确控制运笔的轻重缓急。这样久而久之能潜移默化地改变一个人的心理素质，养成沉着、镇静的习惯。在学习书法时，既要以书法家的字为楷模，又要以他们的人格为做人榜样，学习和发扬他们身上体现出来的民族精神、民族气节。"工工整整写字，堂堂正正做人"。从学习书法中，可以更好地体会和掌握做人的艺术（图6-1）。

图6-1　羽毛笔

第一节　字帖的选择

学书者的"无声之师"说的就是字帖。初学者应当特别注意字帖的选择，因为字帖的好坏与初学者的练习及以后的发展有直接关系。建议练习钢笔字还是选钢笔字帖为宜，特别对于初学者，如果使用毛笔字帖进行钢笔字学习，那是事倍功半的。选择字帖主要有四项原则。

1. 选自己喜欢的范本

自己喜欢，才会有热情去练习，这能使初学者的学习过程更加顺利。面对众多的字帖，根据自己的情趣、爱好、风格和学习书法的动机，选择适合自己"胃口"的范本的字帖，且选帖要专一，不可见异思迁，朝秦暮楚。

2. 选择行家公认的优秀范本

目前，社会上的字帖良莠不齐，这是商品社会内的必然现象。如果初学者随便乱选，则将误入歧途，不仅浪费了时间和精力，还可能沾染一些不良的习气。因此，

选择字帖一定要慎重，可以向现实中有练字经验的人请教，或选择行家公认的优秀范本当自己临写的字帖。

王羲之书法的主要特点是平和自然，委婉含蓄，遒美健秀（图6-2）；颜真卿的书法，既有以往书风

中的气韵法度，又不为古法所束缚。自成一幅现代社会的钢笔书法大家有田章英、庞中华、启功等。

3. 选择比较规范、实用的字帖

初学者如选择了个性化太强的字帖，即便形似，也难求神似，徒费时日，还容易走弯路。为了便于学习、分析、理解、综合、掌握，还是选择笔画清晰、粗细均匀、结构紧凑、字形端正、线条流畅、字体清秀的字帖作为自己的范本为佳。

4. 选帖前力求清醒认识自己的弱点

一个人只有真正认识自己的字的优劣状况，了解自己字的弱点、毛病、症结所在，从而找到对症下药的字帖，才能有练字的功效。比如柳公权的《玄秘塔碑》，就是医治结字松散无法度、用笔浓肥乏力而筋骨不健的良药；习智永《千字文》墨迹，使字迹骨肉相宜；董香光的字可以克服板滞，学其《画禅石随笔》把握好结构（图6-3～图6-5）。

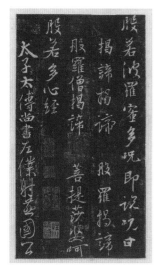
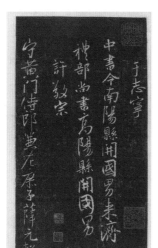

图6-2 王羲之《圣教序》

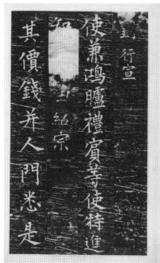

图6-3 柳公权《玄秘塔碑》

图6-4 智永《千字文》

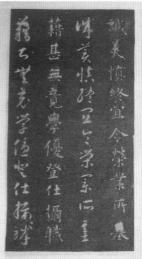
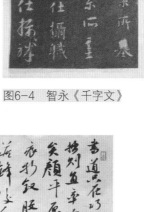

图6-5 董香光《画禅石随笔》

- 补充要点 -

常见名家钢笔字帖

为了更加直观地了解字帖，下面展示一些名家钢笔字帖。

1. 庞中华钢笔字帖（图6-6）。

2. 田英章钢笔字帖（图6-7）

3. 启功书法字帖（图6-8）。

4. 不同题材的网络字帖（图6-9、图6-10）。

（a）

（a）

（b）

图6-7 田英章钢笔字帖展示

（b）

图6-6 庞中华钢笔楷书字帖展示

（a）

（b）

图6-8 启功书法字帖展示

（a）

图6-9 古风歌词本《双笙》专辑

（b）

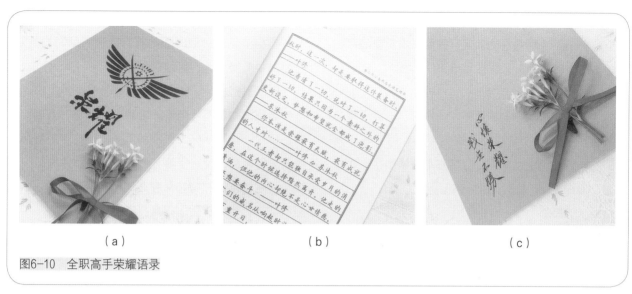

（a）　　　　　　　　　　（b）　　　　　　　　　　（c）

图6-10　全职高手荣耀语录

第二节　临摹技巧

选择一本合适自己的字帖之后，就要进行临摹缓解。临帖的方法精彩纷呈，并不只有一种方式，可以多种方式交换进行，既可以避免厌烦心理，也有利于临摹功效的达成。

临摹的过程，从理论上讲是信息的接受与储存发挥的过程。大脑通过眼睛进行比较，并将得出的信息储存在大脑记忆里。通过这种反复临写的过程，重复记忆，加深印象，形成本能。在具体应用时大脑就能迅速地选择最佳方案来组合字体，进行创新（图6-11、图6-12）。

图6-11　译木《读帖图》

一、读帖

读帖就是多看字帖。读帖也是有规矩的，要循规而读，方有收获。观察每个字的整体形态，从一个一个的单字中去细心体会整个字帖的风格流派，使自己有一个宏观的认识。分析字帖中每一个单字基本笔画的用笔特点。掌握每一个单字的结构、偏旁所占比例的大小，掌握每个字的重心所在。

二、临写

1. 连临法

连临法指先临一个字，严格把关，盯着一个字连着临写。连临时

图6-12　读报图

须注意一条，在开始当天作业前，须温习上一天临过的范字，最好在临前看上几遍，在脑子里重复加深记忆，然后离帖将前一天作业写出来。

2. 片临法

片临法指按照字帖的顺序，一行行、一页页地临写下去，将一本字帖临完，重头再临。每天临一两页，临毕后立即进行对照，找出临得不像的字，再重点突击临像（图6-13、图6-14）。

3. 选临法

选临法指有选择地临写字帖的一些字。书写者将字帖中比较完美的字，和自己认为需要临写的字（如笔画较难掌握、结构复杂或过于简单，自己最写不好的字等）挑选出来，然后集中进行临写。

图6-13　临写图（一）

图6-14　临写图（二）

4. 空临法

空临法是一种随时随地都可以进行临写的方法，在脑海中反复演练，可以加深印象。

5. 背临法

背临法就是不看范本，靠着自己的临写基础和理解、记忆，按照字帖上范字的笔法、结构，默着临写出来。背临的关键在于事先分析、理解、掌握范字的取势用笔特点，并将其储存在记忆的信息库中，以便随时调用，也为日后的应用打下坚实的基础。

6. 意临法

意临法是指在上述各种临帖方法的扎实基础上，经过对所临字帖长期仔细观察、理性思索和深刻体验后，所进行的一种高层次的临写方法。意临法已不同于摹帖和前期临帖时所具有的状态，临写者对字帖的内容、历史背景、创作环境、感情个性、书写神韵等已有了深入的理解，达到灵敏、思辨的境界，形成了出神入化的自我再生的机能。意临法强调悟性，并不严格依葫芦画瓢。方建光作品如图6-15所示。

三、归纳比较

临写者对所临之帖在临写过程中深入分析研究，抓住特征，从点画、结构到章法，从中找出规律性的东西。因为每一个书家的书体都有其特征，临写者抓住了这些特征，摸索出规律，临写时便可举一反三，触类旁通。临摹也不是整篇誊抄，需要比较。字帖上的字和自己临写的字是比较的双方，以训练自己的眼力，寻找差距。

四、测验检验

在临摹有了比较坚实的基础之后，进行应用文或书法、章法的自我练习、测验是十分必要的。可以先将字帖上临过的文字拆散，重新组合成一段或一篇应用文内容。鉴于这种练习不临原帖内容，而仅默其单个字的书写字形规律，所以既有背帖的功夫，也会自然流露明显的个性特点，甚至能写出新的风貌。

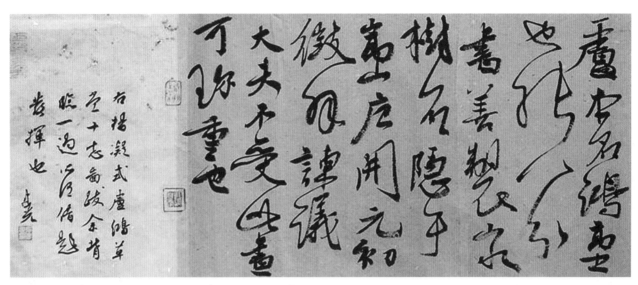

图6-15　方建光《意临卢鸿草堂十志图跋》

— 补充要点 —

临摹山水画

　　临是学习国画者进入国画艺术殿堂的最基本保证。临摹是学国画的必经之路。从临帖可以了解笔画肥瘦，间架结构，墨色的浓淡枯润，运笔的轻重缓急，转折换锋，接搭引带等。只有通过临才能进入创作。在继承的基础上发挥一定的创造性，使前人技法为我所用，也就是常说的"后与古人离"（图6-16）。

　　1. 观察—体验—心理传递—手部反映—落实纸面。

　　2. 对照—纠错—再次心理体验—加强记忆。

　　3. 无数次的"试错—修正"的过程。

　　4. 临摹的最大意义是通过准确重复古人的书写作品而达到与古人接近的书写状态及心理状态。

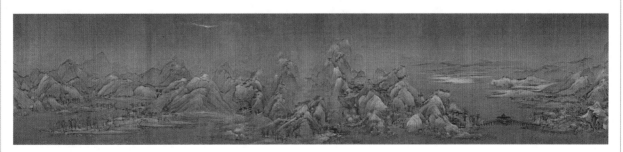

图6-16　王希孟《千里江山图》

第三节　临摹常见问题

在临摹过程中，不可能是一帆风顺的，在临摹时应注意以下问题。

1. 摆脱旧我、开辟新路

临帖中必经的第一步就是要摆脱旧我，忍痛割爱，压抑自我，通过临摹训练，掌握和运用字帖中点画、结构的种种规律，然后将它们发挥到自己的书写过程中。

2. 先专后博，先入后出

首先应当定一本适合自己兴趣爱好的名帖作为起步的"宗主"，专攻的目标。直到把这本字帖字体所有内容笔法全部吃透了，意态毕肖，形神兼备，这就是我们说的"入帖"，也就是"写进去"。写进去是入门，写出来是出门，入门要专，出门要博。专才能入，博才能出。专是专于一家，博是博览各家。这种先专后博、先入后出的学习方法，才是一条正确的学书之路（图6-17、图6-18）。

3. 谦虚一些，冷静一些

临摹必须放下架子，甚至委曲求全，勇于否定自己，虚心学习别人。不肯克服过于自信的心理状态，就不能改正自己的错误笔画（图6-19）。

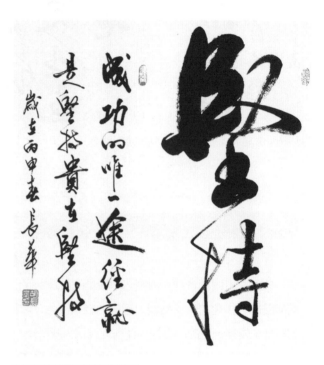

图6-17　胡长华《坚持》

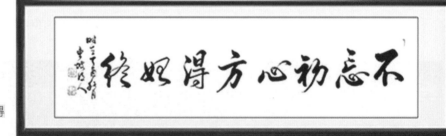

图6-18　苏红兵《不忘初心方得始终》

图6-19　谦虚

第四节　硬笔书法与毛笔书法的关联

一、关系

硬笔书法和毛笔书法的联系与区别，归纳起来有三种说法：包容、独立、相交（图6-20）。

1. 包容说

大多数毛笔书法家赞同这个观点，他们认为硬笔只是一种普及性的、通俗性的亚艺术，可以成为未来书法家通向毛笔书法的跳板，使毛笔获得广泛的基础。此说将硬笔书法定位在实用性上。从硬笔书法的现状和发展趋势来看，实用性这一说法有待考证。

2. 独立说

这种说法认为硬笔书法和毛笔书法是两个不相交的门类，独立分开，但支持这种说法的人还是占少数。

3. 相交说

这是一种最为实惠、实在的观点。认为眼下的硬笔书法适合稳扎稳打地从实用性向艺术性发展，最终达到与毛笔书法共荣互补，在艺术形式上寻求钢笔书法的优势。

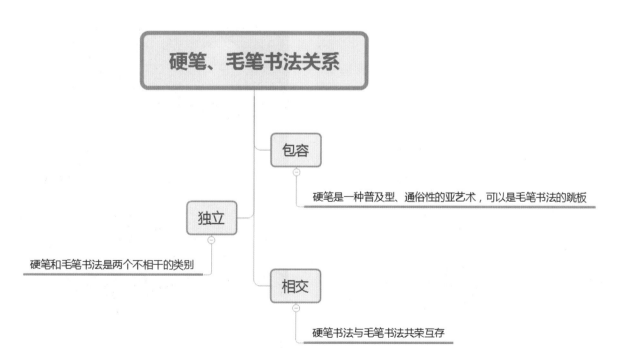

图6-20　硬笔、毛笔书法关系

二、区别

无论是传统的毛笔书法还是新兴的硬笔书法，它们都是在书写同一种汉字的基础上发展起来的。硬笔书法与毛笔书法虽然同"源"，有着千丝万缕的联系，但它们也有许多明显的区别。

1. 书写工具不同

毛笔书法和硬笔书法的书写工具不同，硬笔书法书写工具包括钢笔、圆珠笔、蘸笔、铅笔、塑头笔、竹笔、木笔、铁笔等，它以墨水为主要载体，来表现汉字的书写技巧。毛笔书法的书写工具主要是各种型号的毛笔，用墨汁在纸张上书写汉字（图6-21~图6-23）。

2. 适用范围不同

硬笔书法比毛笔书法的使用范围要大得多，因为硬笔书法书写快捷，携带方便，所以比较容易推广（图6-24）。

3. 执笔姿势不同

毛笔的拿法和钢笔的执笔姿势是完全不同的，而且要求所用力量不同（图6-25、图6-26）。

4. 练习难度不同

硬笔书法的使用范围比较广，从上学就开始接触，练习机会较多，练习的难度较小。而毛笔书法就不同了，运用较少，练习机会也不多，需要有自制力才行，相对而言，难度就大了。

图6-21 钢笔

图6-22 钢笔式软毛笔

图6-23 毛笔

（a）

（b）

（c）

图6-24 钢笔作品

图6-25 毛笔执笔

图6-26 钢笔执笔

- 补充要点 -

现代汉字印刷字体

字体指的是一种文字的各种不同体式。现代汉字的字体可分为手写体和印刷体两大体式。我们这里主要讲印刷体。印刷体主要有宋体、仿宋体、楷体、黑体四种（表6-1）。

表6-1　　　　　　　　　　　　　　　　　　　印刷字体

字体	特点	作用	演示
宋体	字形方正，笔画严谨，横笔细，竖笔粗，有装饰性点线	正文	**真**
仿宋体	笔画粗细一致，结构均匀，字形清秀，有长、方、扁三体	排印文件或诗词的正文、文章的引文、书籍的序言、图版的说明	真
楷体	字形端庄，笔画浑圆	排印通俗读物、中小学课本和儿童读物	真
黑体	笔画粗重，字形丰满，阅读醒目	标题、标语、广告或文章中标重的部分	**真**

第五节　先学硬笔书法还是先学毛笔书法

一般来说，毛笔字写得好，硬笔字也能写好，毛笔字的笔法和结构原则与硬笔字相通，当然，这里需要我们进行适当地转化，但这并不是很难。

学习书法，年龄不宜太小，学龄儿童从三年级开始学习书法，较为适当。因为这个年龄已适应学校生活，对文字的理解也较深，可以开始学习。写字对青少年学生来说是一种相当精细的技能，因为书法需要对文字进行观察和分析，也需要对文字的分解结构有一个基本认识。学习书法可以是兴趣或技能，还可以锻炼毅力、完善性格、促进智力开发，为以后的发展作铺垫，培养认真严谨的工作态度。

硬笔书法是随着钢笔的发明才逐渐兴起的一种书法分支，相比毛笔书法的悠久历史，硬笔书法在人们头脑中的印象还不够深刻，但随着硬笔书法的实用性越来越强，人们对其重视程度也越来越大。对于实用性来说，要练字还是应从硬笔字开始。

1. 见效快

从见效速度上看，硬笔优于软笔，硬笔只需要练习10节课左右就会有很大的变化，而软笔练习一年其写字情况也不会进步太明显。若钢笔字写得好，再学习毛笔字的时候明显会入门很快，进步也很快。

2. 复杂程度

毛笔字写字技巧太过复杂，内容枯燥，进步慢，所以坚持不易。硬笔书法源于毛笔书法，又有一套完整的系统，比起来要简单一些，简化了许多东西，所以更容易掌握。如果想练毛笔字，完全可以先打好硬笔字基础，也就相当于打好了学毛笔字的初级基础（图6-27、图6-28）。

3. 准备条件

对于写字条件来说，学习毛笔字要准备很大空间，而写硬笔字空间需求要简单很多。写毛笔字要有墨汁砚台，而硬笔书法就简单得多。练字每天都要坚持，练习毛笔字一次没1～2个小时安静的时间是没有多好的效果的。相比之下，练习硬笔字就方便多了。

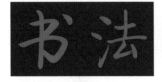　　　

（a）　　　　　　　　（b）　　　　　　　　（a）　　　　　　　　（b）

图6-27　书法　　　　　　　　　　　图6-28　飞龙

补充要点

蔡文姬

蔡琰，字文姬，又字昭姬，生卒年不详。东汉陈留郡圉县（今河南开封杞县）人，东汉大文学家蔡邕的女儿。初嫁于卫仲道，丈夫死去而回到自己家里，后值因匈奴入侵，蔡琰被匈奴左贤王掳走，嫁给匈奴人，并生育了两个孩子。十二年后，曹操统一北方，用重金将蔡琰赎回，并将其嫁给董祀。蔡琰同时擅长文学、音乐、书法。《隋书·经籍志》著录有《蔡文姬集》一卷，但已经失传。现在能看到的蔡文姬作品只有《悲愤诗》二首和《胡笳十八拍》。历史上记载蔡琰的事迹并不多，但"文姬归汉"的故事却在历朝历代被广为流传（图6-29）。

图6-29　周慎堂《文姬踏歌图》

课后练习

1. 选帖时要注意什么？
2. 临摹的方法有哪些？
3. 硬笔书法和毛笔书法的关系是什么？
4. 用自己的语言概括硬笔书法与毛笔书法有哪些不同。
5. 选择同一个题材，硬笔和毛笔分别书写。
6. 思考你觉得先学习毛笔书法还是硬笔书法，并说出你的理由。
7. 思考为什么我们一样从小写硬笔，为什么有的人写得好，有的人写得不好。
8. 将书法练习与现实生活相结合。

第七章
篆刻

PPT课件

学习难度：★ ★ ★ ☆ ☆
重点概念：材料、技法、实践

◁ 章节导读

书法雕刻是我国特有的艺术之一。作为中华民族优秀文化遗产的重要组成部分，它所浓缩的东方艺术审美精义成为中国艺术美学的灵魂。虽然篆刻艺术的历史不长，人们还习惯于完全将篆刻归属于书法艺术的系统中，但篆刻有着自己独特的美学品格和艺术语言体系（图7-1）。中国传统文人对诗、书、画等都很重视"象外之旨"的意境追求与"言有尽而意无穷"的审美效果。篆刻仅方寸之地，虽然可以在设计过程中将字与字编排在一个整体内，但由于局限性，不可能尽其美，这就要求必须做到单纯而丰富、简单而复杂，做到"以少胜多"的效果。越是含蓄，读者的观照域境就越宽，想象空间就越大。

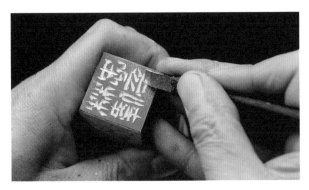

图7-1 印章雕刻

第一节 篆刻历史

篆刻艺术，是书法和镌刻的结合，是制作印章的艺术，是汉字特有的艺术形式。篆刻兴起于先秦，盛于汉，衰于晋，败于唐、宋，复兴于明，中兴于清，迄今已有3700多年的历史。可以大体将其分为四个阶段（图7-2）。

一、孕育期

从出土实物资料可以看出，新石器时代陶器上的印纹装饰，与后来印章的

形式有直接关系。距今约7000年的浙江余姚河姆渡文化遗址出土的许多陶器，有明显的"十"或"田"符号，这是目前在陶器上发现的最早划痕（图7-3、图7-4）。这些刻画符号，由简单的横、直、斜线和多线结合在一起，就其本质而言，是文字发端时期一些简单且体系各异的原始文字雏形。文字是篆刻的依据，而篆刻是对文字的艺术表现，文字与篆刻有着密不可分的关系。

甲骨文字刻在龟甲兽骨上的文字。直、横、斜、弧等不同的线条起止处明显有用刀的痕迹，表现了当时先民已具备一定的审美理念，同时也积累着从契刻到印章篆刻的逐渐更新和进步的技术性经验。总的来说，从新石器时代到商代的历史长河中，随着文字的发明、成熟与书写使用，篆刻也在期间懵懂生长，揭开了中国篆刻发展史的扉页。

二、辉煌期

一般将篆刻历史的起始点放在战国时代，但这并不是说这个时期之前没有印章。通过一些历史文献发现，春秋时或更早就有印玺存在了。近来也陆续出土了陶印、铜印，或称之为印模，在战国时古玺数量众多的作品中，也有不少为春秋时期的作品（图7-5～图7-7）。

图7-5　战国青铜玺印

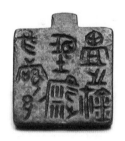

图7-6　私印

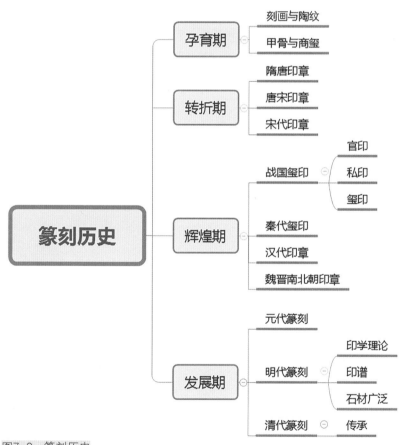

图7-2　篆刻历史

图7-3　刻画符号

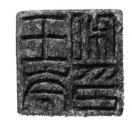

图7-7　武安君印

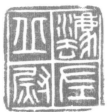

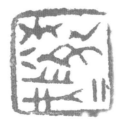

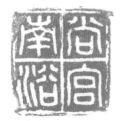

图7-8 秦代玺印

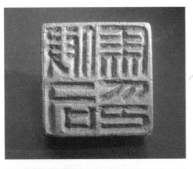

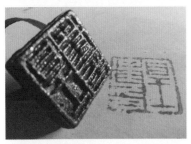

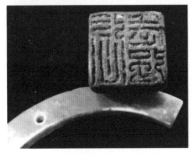

图7-9 汉代印章

1. 战国玺印艺术

战国时代，列强争霸，各据一方，由于政治经济发展不平衡，同时各国文字也不相同，由此造成玺印的区域特色。这一时期的印章基本上分成三大类：官玺、私玺、吉语玺。

（1）战国官印。在王室、诸侯、贵族的手中，既是权贵的象征，也是精美的工艺品。古玺印印面形状和所用玺文都较为经典，印材选择、制作工艺考究，整体形象端庄静穆、典雅秀丽。

（2）战国私印。表现出一种精巧奇逸和精丽工致的风貌特征，文字用线犀利精微，细如毛发，浑润雅致，劲瘦力道，笔形或方折，或圆转，过渡自然、不乱方寸。

（3）吉语玺印。当时十分流行，是非常独特的一种形式。这类小玺印文辞可人，比起战国的官印、私印中的内容更具有品位和内涵，丰富了玺印的美学意义。

2. 秦代玺印艺术

秦始皇结束七国争霸的混乱局面，建立了秦王朝，统一了文字，给玺印及文学艺术带来了重大影响。这一时期的印章样式和风格产生了鲜明的变化，形成了秦代特有的风貌，在中国印章历史上起到了承上启下的作用（图7-8）。

（1）秦代官印。作为一个崇尚法治的朝代，秦代官印的制度化，完美体现了"皆有法式"，皇帝为"玺"，官员为"印"。摒弃了战国古玺大小形制悬殊、样式繁杂的现象，趋于统一和规范。

（2）秦代私印。秦代私印比官印要活泼生动得多，且明显可以看出战国玺印的痕迹。

3. 汉代印章艺术

汉承秦制，秦代开创了印章制度，汉代加以完善，在印篆刻史上，秦印汉意历来为人们推崇，如今学习篆刻的人将追秦、仿汉视为登堂入室的不二法门，但传统印学著作中的"秦汉印"是一个外延宽泛的风格概念，就秦印而言，在遗存的古代架印中，就包括战国时期的秦系印章，而汉印的风格建立在这样的基础之上，把战国到秦代所形成的特征于汉印中得到充分发展，并形成时代性更强、风格包容量大的汉印格式（图7-9）。

汉代官印皆属铸治司铸造，有专职篆文官，汉代印章制度的完善，主要体现在官印等级区外之细化方面。且不难看出，在汉印印式中，官印体系与私印体系已经分离，如果说官印印风是在纵向上发展的话，而私印的印风则是在横向上展开，从艺术性上分析，官印整体上方正平直、浑圆庄重，这与汉代社会整体审美倾向相一致，而私印更显出一种平正补茂中见静推秀丽的风格。

4. 魏晋南北朝印章艺术

东汉末年，战争连绵，经西晋而分南北，这一时期，印章继续沿

用汉制,特别是魏晋时期的官印,与汉代官印几乎相同。因此,广义的"汉印"风格是包括魏晋南北朝印章在内的。不过此时印章从汉代的风格趋于向瘦挺方直、率意为之的方向发展,虽不及汉代印章精整严谨,但与当时整体社会生活、哲学、思想的发展是相一致的(图7-10)。

此时正处在中国哲学思想第二个发展高峰期,人们普遍崇尚道家思想,"玄风"四起,不拘不执,成为人生的态度与人物品藻的标准。由于印度佛学的影响,反映在印章上,就是以不修边幅的本色美,道释美学思想的生动形象(图7-11)。

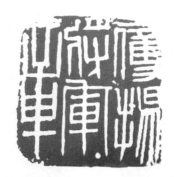

图7-10 魏晋南北朝印章

三、转折期

转折期指隋唐与两宋两个时期。在这个时期内,印章从实用转向欣赏,为文人篆刻的兴起奠定了基础。元、明、清文人篆刻艺术的高潮是经历了唐宋时代的长期孕育而出现的。

1. 官印

(1)隋唐官印。隋朝统一了中国,南北文化又一次融合,作为关私交接信用保证的印章,自然也要改变,唐印形制由汉代时的阴刻转为阳刻,由汉代小印转大,唐武则天时期将天子印"玺"转用"宝"字后,一直沿袭至清代。

图7-11 魏晋南北朝印文

(2)宋代官印。是唐代官印印式遵循实用路线衍变的必然结果。宋代的九叠篆文印的形成,大型阳文官印逐步找到适合自身的形式(图7-12、图7-13),宋代之后,印面边栏日渐加宽,形成了元,明、清以来阔边加叠文的官印印式,使官印印式在客观上完全以实用为目的,回到印章初始的作用上。

2. 私印

中国印章演进到唐宋时期,官印印式与私印印式截然不同,私印因社会的需要而有了新的用途,比如书画收藏鉴赏之风和全面考据之风都是由文人士大夫们介入的,带有明显的自觉审美意识,这时"文人艺术印"已初现端倪(图7-14、图7-15)。

图7-12 宋代官印

四、发展期

元、明、清时期印章高度发展,篆刻艺术表现出异彩纷呈的局面。

1. 元代篆刻艺术

元、明、清700年间篆刻艺术的发展主要体现在审美层面的建树上。元代吾丘衍与赵孟頫在其理论上的探索,为篆刻艺术奠定了理论基础。

花押印是宋元时期印章的一大特色,不同于形制规范的官印,也

图7-13 宋代九叠篆文印

图7-14 隋唐和田玉印章

图7-15 隋唐玉印

不同于文人篆刻艺术的印章，这是一种从文字到形式都别具一格的类型，它与唐宋以来求古求雅的文人士大夫私印印风相对应，与威严有余而灵动不足的官印印式也相悖，是民间私印从简从俗的道路，是另一种形态。

2. 明代篆刻艺术

从元代到明清，篆刻艺术经历从印玺的形成、发育到成熟的过程，在近代昌盛一时。明代作为篆刻艺术语言形式形成阶段，是在元代赵孟頫、吾丘衍等文人士大夫私印艺术化基础上，使印章真正成为文人艺术家自篆自刻的艺术形式（图7-16）。

明代的印学理论，有着相当完整的体系，从印章章法、刀法、艺术作品的情调意趣，乃至摹刻古印、创作态度、艺术批评与审美、继承与创新等方面都有独到的阐述。确立了明代印学理论在印学史上的地位。随着繁刻艺术发展和石章的广泛采用，在明代，印谱也处于一个蓬勃发展的时期。

3. 清代篆刻艺术

清代篆刻艺术在理论与实践上得到了更大的发展，风格各异，流派繁衍，特别是清代碑学盛行，为篆刻学汇入了新因素，使篆刻艺术在艺术内涵上更为深入。清代篆刻艺术是一种从形式到艺术内涵上全新意义的创新，在清代特别是清中叶以后，开始从新的观念和角度出发，创造自己的"全新印风"（图7-17）。

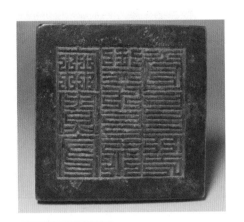

图7-16 明代官印

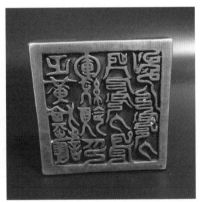

图7-17 清代印章

- 补充要点 -

解读篆刻作品

面对一件篆刻作品，有些人可能会无法解读。除了具有一些主观因素外，必然会有一些客观的评判标准。以"色、香、味、韵、形"五大方面，来对如何篆刻作品进行解读（图7-18）。

1. 色。主要是指视觉效果、观感。首先要整体着眼。要相信自己的第一感觉。章法上是否视觉平

衡，字法上是否统一和谐，刀法技法上是否使用得当自然、富于节奏。

2. 香。用在篆刻方面，可以理解为篆刻作品的"气息"，篆刻作品的气息是作品气质、品位的体现，是评判一件篆刻作品高下的重要标准。

3. 味。指作品的风格品位，淡雅还是洒脱，寓巧于拙还是空灵淡定，味同嚼蜡还是回味无穷。在解读作品时，可以有自己的口味偏好，但也要尽量做到不偏不倚。

4. 韵。指意韵。判断作品是否具有生命力、表现力、艺术感染力的重要因素。

5. 形。指形制、形式、样式，这些可视的外部特点。作品所采用的形制、形式是否适当，阴刻、阳刻的使用是否恰当，印文布局配篆是否合理，章法、字法、刀法是否协调到位等。

（a） （b） （c）

图7-18 《冷暖自知》

第二节　篆刻艺术特征

一、印章类型

印章种类繁多，基本上可分为官印和私印两类。

1. 官印

官方所用的印章。历代官印，各有制度，不仅名称不同，形状、大小、印文、纽式也有差异。印章由皇家颁发，代表权力，以区别官阶。官印一般比私印大，谨严稳重，多四方形，有鼻纽（图7-19、图7-20）。

2. 私印

官印以外印章之统称。私印体制复杂，可以从字意、文字安排，制作方法，制印材料以及构成形式上分成各种类别（表7-1）。

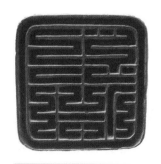

图7-19　西夏青铜官印

表7-1 私印分类

分类	定义	解释
姓名字号印	印纹刻人姓名,表字或号	汉人名多一字,其三字印,无"印"字者即字印。字印自唐宋后始以朱文二字为正格,也有于姓下加"氏"字的
书简印	印文在姓名后加"启事""白事""言事"者	今人有"再拜""谨封""顿首"者。此种印专用于书简往来
收藏鉴赏印	多用于钤盖书画文物之用	此类印多加"收藏""珍玩""鉴赏""眼福"等字样
斋馆印	自己的居室,书斋命名,以之制成印章	古人常为自己的居室、书斋命名,并常以之制成印章。唐李泌有"端居室"一印,约为此类印章的最早者
吉语印	印文刻吉祥的语言	也有在姓名上下附加吉语者,多见于汉代两面印中
成语印	属于闲章之类	印文刻以成语、诗词,或牢骚、风月、佛道等语,一般盖在书画上
肖形印	刻有图案印章的统称	古代的肖形印,一般刻有人物,动物等图像,取材多样,有龙、凤、虎、犬、马、鱼、鸟等,以古朴取胜
署押印	雕刻花写姓名,使人不易摹仿	这种印信,始于宋代,一般没有外框。元代盛行的多为长方形,一般上刻姓氏,下刻花押

二、艺术特征

1. 以刀代笔、印从书出

篆刻美体现在书法之美与雕刻之美的结合。笔情与刀趣的结合是最重要的美学特征,篆刻与书法的相同之处在于二者都是以汉字为表现对象的造型艺术,同是借汉字的造型来进行创作表现,从而形成艺术和审美意境,二者的区别仅仅在于书法是以笔墨写字,而篆刻是用刀在印面上刻字(图7-21)。

2. 以刀镌石、刚柔相济

刀与石相结合而生成的美,是篆刻艺术的生命特性,就如书画艺术在纸面上创作一样,篆刻作品创作,以刀为笔,以石为纸,执刀刻石。刀与石,碰撞出各种刀趣石味的火花,也决定了篆刻的种种特色,刀石刻字,斑驳朴茂,其本身就独带"金石味"。

3. 方寸天地、万千气象

中国传统文人对于诗、书、画等都很重视"象外之旨"的意境追求,要有"言有尽而意无穷"的审美效果,篆刻仅方寸之地,虽然可以在设计过程中将字与字编排成一个整体,但不可能尽其美而加以表现,这就要求须将印面表现得单纯而又丰富、简单而又复杂,做到"以少胜多"。

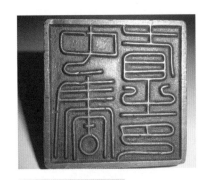

图7-20 元代铜官印

图7-21 篆刻印章

第三节 篆刻工具及材料

一、工具

学习篆刻之前，必须做好有关准备工作。进行篆刻的主要工具有印刀、笔、墨、纸、砚、砂纸、印床、印刷、拓包、印规等。下面讲解主要的工具和用法。

1. 印刀

篆刻印刀是主要的工具。它的粗细、长短、轻重和刀角的大小、锐钝、平斜，都将直接影响到刻印的效果（图7-22～图7-24）。

（1）刀口。一般刻石章都用平口刀，两面开口，刀口成90度角。

（2）刀刃的利钝。与两面开口的斜面高低成正比，斜面高则锐，斜面低则较钝。

（3）刀杆的粗细与轻重。一般刀杆较粗者重，刀杆较薄者轻。

（4）刀杆长度。一般长约150毫米，略高于之虎口即可。

2. 笔、墨、砚

用于临摹，起稿，拓款等用。

（1）笔一般应备狼毫或兼毫小楷两支：一支新，一支较旧，用于摹印、起稿、反书上石等用。羊毫大小各一支，大者用以临写印稿，小者用以拓边款时蘸清水用（图7-25、图7-26）。

（2）墨锭研磨或优质墨汁，墨要浓。

（3）砚选用一般的青石砚即可。

3. 砂纸（砂布）

用于磨印石，一般可备粗细各一张，更细者可备有水砂纸一张。

4. 印床

印床是用来固定印章的，以便镌刻时省力，尤其是刻较坚硬质地的，或较小的印材时更为有效（图7-27、图7-28）。

图7-22 雕刻刀

图7-23 执刀

图7-24 缠绳刻刀

图7-25 小白云

图7-26 小狼毫

图7-27 印床

图7-28 印床的使用

5. 印刷

印刷用以刷拭印面。一是在刻时刷去石屑粉末，因石粉不宜用口吹，口吹石粉对身体无益；二是在钤印时，先刷净印面，以免石屑等脏物带入印泥。一般以小毛刷或以软质牙刷代用即可。

二、材料

篆刻用材有印石、印泥、纸张等。

1. 印石

这里介绍的是适宜练习用的普通石章。

（1）青田石。产自浙江青田，最名贵的是"封门青"冻石，一般印石中以青田石最易受刀。

（2）寿山石。产自福建寿山，最名贵的是"田黄"，价同黄金，呈黄色半透明。

（3）昌化石。产自浙江昌化，最名贵的是"鸡血石"，因石质红斑鲜艳如鸡血而得名。但一般昌化石常含有铁质的砂钉、易伤刀刃。

（4）巴林石。产自内蒙古赤峰市巴林右旗。巴林福黄石质透明而柔和，坚而不脆，色泽纯黄无瑕，集细、洁、润、腻、温、凝六大要素于一身，金石界素有"一寸福黄三寸金"之说。

（5）其他。还有浙江宁波的大松石、山东莱州一带的菜石、磨刀石与其他开采的石源，很多采用爆破，故出售的普通石章往往有裂纹，还有以蜡填嵌裂口的，需要仔细选择。

2. 印泥

印泥是传达印章艺术的媒介物，质量优劣，直接影响到印章艺术表达的效果。印泥的品种很多，红色的一般分朱砂、朱膘、广膘等（图7-29）。

图7-29 印泥与印章

（1）朱砂印泥。色深紫红，有人称为紫红砂，是漂制朱砂时沉淀在乳钵最下层的一种朱砂制成的印泥，鲜红带紫，厚重沉着，最为美观。

（2）朱嫖印泥。略现红黄色，比较清雅，是漂制时较上层的朱砂细末与艾丝、油等调制而成。

（3）还有仿古印泥和黑色、蓝色、绿色等印泥。用于特殊场合。

3. 印纸

用于写印稿，拓边款等。

- 补充要点 -

篆刻章法要领

想要完成一个印章，除了基本的技法外，还要了解一些篆刻的章法要领（图7-30）。

1. 平正、匀落。这是最基本要领，就是要使印文安排得匀称合理。

2. 疏密统一。有时还可以调整文字的异体和繁体，人为地安排疏密要彼此统一。

3. 巧拙、粗细。印章的风格应提倡多样性，"巧""拙"是两种不同的风格。但追求"巧"不能失之纤媚；追求"拙"不能失之狂怪。印章文字中多巧者，则就参之以拙，文字中多拙者，则应参之以巧。

4. 增减、重复。一印中切不可逐字增减，增减的笔画也不能太多；增减要不碍字义，不失篆体。印中有重复字接连出现，一般以二小点代替，如不接连出现，则要变化篆刻。

5. 挪让、呼应。挪让即在字有空处无法填实，或一字笔画无法使之平正方直时，伸缩文字所占地位，移动文字笔画的位置，使全印气势宽展的办法。呼应这里主要指在章法上两个相同的局部，经过人为的强调，使之起到此呼彼应的作用。

6. 盘曲、变化。字体有的带方势，有的带圆势，有的屈曲、有的平直，为求章法上的协调，对个别字可作屈伸方圆处理。

7. 穿插、笔。有时白文印笔画繁多琐碎或平行线条过多，则可对文字作"笔"处理，使全印浑然一体。

8. 留红、空白。印章的留空处，在白文称为留红，朱文称为空白。就像设计前，先得定好门窗地位一样，在设计印稿时也得规划好何处留空。

9. 离合、变形。离是将字形太局促者分开，使之宽展；合是将字形太散漫者连一体，不致造成几个字的感觉。

10. 加边、界划。在创作中，为求全套印谱之形式多变，可以依照古印的形式，在印章中加以各类界划，边框。

图7-30　玉印挂坠

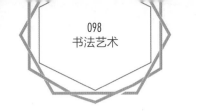

第四节　篆刻刀法

执刀如同执笔，一般是无定法的。各种执刀都有利弊，无非是适应刻者的习惯。因为篆刻是书法与雕刻艺术的结合，故前人称刻刀为铁笔。

一、冲刀

以刀角须要刻的线条推刀向前，并用无名指紧抵石章边缘，以控制运刀速度，但这"冲"并非一冲了事，而要一节一节地冲，可免直冲不够凝重之弊，冲角度较小，约30°。

二、切刀

执刀角度较冲刀直，至60°左右，切刀所切线条较短，依靠角一起一伏，将长线条分段，以若干重复动作完成。

三、白文刻法

运刀又有单刀、双刀之分。单刀即一刀直冲而下，不宜初学者使用。刻满白文用双刀法刻去笔画，即用流水作业法将一方印刻成（图7-31、图7-32）。

（1）依次将横画的下部刻完，将石章转动180°。

（2）将横画上部全部刻完，轻转刀角修好笔画两终端。

（3）竖线也依上述办法两次刻成，最后收拾印边及部分不够之处。

四、朱文刻法

刻朱文印与刻白文相反，即留下笔画、印边，刻去除此以外的所有空地。

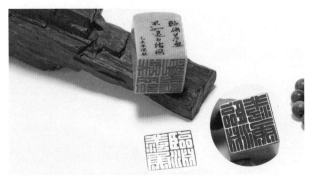

图7-31　满白文《临渊羡鱼》

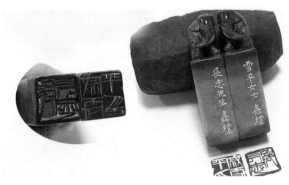

图7-32　单刀对章

- 补充要点 -

篆刻"十宜十忌"

1. 十宜。①笔画、字多的印宜排得安详；②笔画、字数少的印宜排列得沉着；③方笔方形字宜丰满；④圆笔或圆形字宜挺劲；⑤单笔无所依者挺而略带濡涩；⑥有相同的笔画的字宜紧凑而排列得有参差；⑦多转折之字宜灵活；⑧字的横画或直画宜刻得浑厚；⑨朱文一般宜刻得秀劲；⑩白文一般宜刻得质朴。

2. 十忌。①笔画方正忌板；②笔画圆转忌滑；③字数少忌散漫；④字数多忌杂乱；⑤巧忌纤媚；⑥拙忌狂怪；⑦笔画瘦忌单薄；⑧笔画肥忌臃肿；⑨笔画转折忌露角；⑩字之起笔，终笔忌尖而锐。

第五节 篆刻实践

光说不练是不可能掌握一门技术的，真正检验才能的是实践，对于篆刻更是如此，篆刻需要熟练度和灵活度的协调。对于篆刻来说，也是有一套固定流程的。

一、打磨刻刀

用金刚砂磨刀片、篆刻刀（图7-33）。

图7-33 打磨刻刀

二、磨平印面

将砂纸平垫在质硬光滑的板台上，厚平板玻璃最佳，磨的时候，章料要拿稳当，均匀发力，印身、力感同磨面成90°垂直，先按顺时针方向滑磨数圈，再以逆时针方向平磨数圈，如此循环（图7-34）。

三、设计印稿

在这一过程中，一定要反复推敲、斟酌，多设计几稿，在比较的基础上定稿（图7-35）。

图7-34　磨平印面

四、印稿上石

将写好的印稿正面对应覆在印面上，用少许清水将纸背润湿，用干净的毛边纸或生宣纸吸去多余水分，换干净的毛边纸或宣纸再蒙在上面，用光硬圆滑的物品或干净的手指甲背在上面磨压，凡有墨处都要压到，试着轻轻掀开稿纸一角，观察石面上墨迹留存的情况，若字迹清晰，就可将稿纸全部揭去（图7-36）。

五、印章篆刻

篆刻重点要把握好用刀，无论冲、切，都要保持印面刀法的统一，切忌混乱无章（图7-37）。

六、钤盖印样

印章刻好后盖出印样（图7-38）。

图7-35　设计印稿

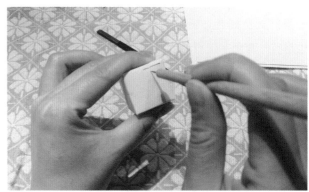

图7-36　印稿上石

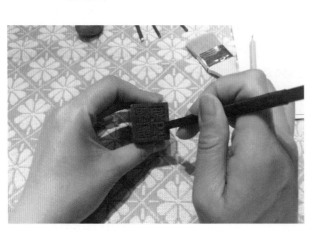

图7-37　印章雕刻

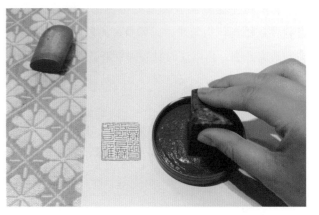

图7-38　钤盖印样

- 补充要点 -

印章边款

边款一般泛指刻于印侧或印背的文字、题记。它起源于隋唐。当时制印部门的工匠，只是在一些官印周围刻上制印年记、编号和释文等内容，虽然还称不上艺术，但已形成了边款艺术的雏形。正是有了这些简短而又草率的原始边款，后来明清乃至当今流派纷呈、风格各异的边款艺术才得以发展起来（图7-39、图7-40）。

边款能长能短，没有定式，可以是两三个字的，称为穷款或短跋，也可以是十几个字，乃至数百个字的，称为长款或长跋。

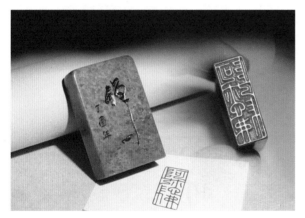

图7-39 阿弥陀佛

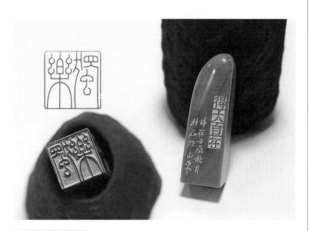

图7-40 独乐

课后练习

1. 篆刻历史可以分为几个时期？
2. 篆刻的艺术特征是什么？
3. 篆刻需要哪些工具和材料？
4. 简述篆刻的主要刀法。
5. 简述篆刻过程与步骤。
6. 篆刻应注意哪些要点？
7. 思考篆刻与书法的关系。
8. 试着解读一幅篆刻作品。
9. 自己动手制作一件印章。

◂ 章节导读

　　书法既是视觉的艺术，也是阅读的艺术。对于信息输出，不仅仅是以点画来进行分割，更是引发人们对汉字深邃的探索，赋予人类智慧的含义。在承认书法传统性的基础上，也必须认识到，创新是推动社会包括文化艺术繁荣的必要手段。因此，创新以求发展是必然发生的事情，但有一点可以肯定，在我国艺术界，书法艺术在不断演变，这种血脉的承传不会中断。必须理性地把握未来的方向，构建全新的艺术美学信念，有机地融合外来的优秀文化元素，不断创新，实现中国未来的艺术繁荣和文化复兴（图8-1）。

图8-1　书法创新

第一节　视觉传达设计中的书法应用

　　中国书画是民族的象征和体现，将这一民族元素运用于视觉传达设计中，无疑是从色彩、构图、信息传达等方面提升了平面设计的效果，有助于增强平面设计作品的世界性和永恒性。书法艺术是中国传统文化的重要载体，是民族特征的重要体现，融入民族元素的设计已成为国际设计的流行理念和手法，既提升了设计的艺术效果，又展现出中国独特的魅力。

一、中国书画装裱与视觉传达

　　中国书画装裱的形式"扇面""屏风"与表现手法"剪裁""拼装""粘贴"等被广泛运用在平面设计

图8-2　二十四节气日历图

图8-3　兔年扇形日历

创作中，将传统文化与现代艺术风格完美融合，不再单纯地在正方形、圆形、菱形等规则图形中进行表现，如中国典型的传统装裱形式扇形被运用到宣传页、日历、包装设计中。而中国书画装裱的形式也在不断发展，融合着视觉传达设计中的表现形式，如不仅吸收正方形、扇形等画心装裱样式，还为了迎合新时代人类的审美需求，追求新的画面表现效果，装裱者开始大胆运用梯形、纪念碑形等不规则形状来装裱，甚至把立方体作为装裱形式（图8-2、图8-3）。

另外，书画装裱中的"蝴蝶装""经折装"也常见于书籍、宣传页的设计。肌理是书画装裱与平面设计的共有表现手段之一。在书画装裱中，运用抽象、夸张、变形、移花接术等手法创造肌理语言，与广告设计的常用表现形式置换同构、夸张变形如出一辙。

二、书法元素与平面广告

随着大家对传统文化的认识，越来越多的设计师开始将中国传统的书法元素加入设计中，创造出许多特点鲜明、时代感强的优秀广告设计作品。如香港设计师靳埭强，专注中国传统元素与视觉传达设计的交融（图8-4）。

《汉字》系列海报巧妙地将传统书法元素，"山"融入海报设计中，轮廓也近似一座山，该作品充分发挥了中国汉字的造型和特性，结合了传统笔墨的元素，生动形象地描绘了作品的主题。

如图8-5所示的十周年海报设计，乍一看是一个胜利的字样，但仔细看会发现水墨字的下面还有一个虚线勾勒的败字，同样延续了中国传统元素的完美应用，同时也是靳埭强给予参赛者的忠告"从失败中学习"。

三、标志设计与书法元素

标志，在现代汉语词典中的解释是表明特征的记号。可见标志本身具有极强的代表性和识别性。在现代标志设计中对传统书法艺术元素的应用越来越多。相比套用美术字或用英文译音作为标志创作原型的作品，以传统书法元素为设计素材的标志设计，更容易为世人接受。传统书法元素用于标志设计，其文化内涵和笔墨神韵是一般的标志设计无法超越的。

图8-4　靳埭强《汉字》系列海报

图8-5　靳埭强设计奖十周年海报

标志设计不同于其他的设计形式，它要求简易的同时又不失行业的属性，需要用最简洁的图形去传递一些信息。传统书法元素不仅为中国人熟知，在国际上也已成为识别中国的形象符号。标志中合理的运用传统书法元素，更易达到较好的效果（图8-6、图8-7）。

《贡茶》是传统书法元素运用于现代标志设计中的代表作品之一。运用了传统篆书艺术的表现形式，充分发挥了书法中的笔墨情趣，采用反白的处理手法，色彩上运用了我国传统的红褐色。造型上类似中国代表吉祥如意的祥云与台湾岛地图剪影，是集中国传统和现代设计为一体的，堪称完美的标志设计。充分说明了将传统文化元素应用于现代设计是中国设计的必然发展趋势，是向世人弘扬中华文化有效的传播手段。

《2008年北京奥运会会徽》以中国传统文化符号——印章，作为标志主体图案的表现形式。会徽的字体设计采用了中国毛笔字汉简的风格，设计独特。"中国印·舞动的北京"的字体采用了汉简的风格，将汉简中的笔画和韵味有机地融入"BEIJING 2008"字体之中，自然、简洁、流畅，与会徽图形和奥运五环浑然一体，字体不仅符合市场开发的目的，同时与标志主体图案风格相协调。

四、书法元素与产品包装设计

随着社会经济发展，商品迅速流通，包装设计与人们日常生活接触越来越频繁。将传统书法元素应用于现代产品包装设计中，会使产品更具民族文化特色，在对内商品流通中，容易被人们接受，在对外商品流通中，也易于向世人展示中华民族的文化特色（图8-8～图8-11）。

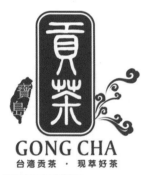

图8-6 《贡茶》

图8-8 手机壳设计

图8-9 笔袋设计

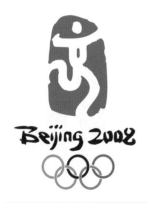

图8-7 《2008年北京奥运会会徽》

图8-10 装饰盘

图8-11 毛巾设计

- 补充要点 -

海报字体设计欣赏

1. 经典电影海报（图8-12、图8-13）。

2. 现代电影海报（图8-14、图8-15）。

3. 现代海报（图8-16、图8-17）。

图8-12 《战火中的青春》

图8-13 《红日》

图8-14 《山河故人》

图8-15 《火锅英雄》

图8-16 靳埭强《水墨为上》

图8-17 校运动会宣传海报

第二节 环境艺术设计中的书法应用

书法艺术与环境设计艺术有共同的美学理念，都离不开创造性的"设计"，都是利用一切可以利用的元素，创造出新的艺术作品。虽然书法艺术基于东方文化的深厚背景，环境设计基于西方美术的基础，但仍然有许多共同的美学原则，比如对比、对称、节奏、韵律、求变、求新等，这些都是一致的。现代环境设计还大量使用印刷字体进行设计，而中西方印刷字体都是从手写体演变而来的。书法艺术和环境设计的目的都是为了表达创作者和广大受众的情意和对美的追求。因此，书法艺术和环境设计艺术有共同的美学理念，符合美学的基本规律。

书法艺术为环境设计提供了广阔的发展空间和时空观。比如，书法的"密不透风、疏能走马"，就可以给环境设计提供很多启示。书法艺术丰富多彩的笔墨效果，为环境设计的颜色处理提供了广泛的想象空间。书法艺术流动的、变幻莫测的线条，为环境设计提供了动感的、无穷的素材或设计方案（图8-18）。

1. 书法艺术在室内空间中的装饰应用

书法艺术本身具有的艺术效应，保证了书法艺术在环境空间中的装饰作用，可以调节空间的品位（图8-19、图8-20）。

（a）

（b）

图8-18 徽派建筑

图8-19 酒店墙壁装饰

图8-20 沙发背景墙装饰

图8-21 景观花卉

图8-22 景观屏风

图8-23 南京瞻园北山石后的峭壁

图8-24 南京瞻园温润的小池

2. 书法艺术在公共环境中的应用

中国的许多公园及园林景观都浸透着以儒家思想为主流的传统文化，围绕着天人合一的核心目标，将审美主体——人的情、欲、理、智融入其间。在浓郁的世俗情调和欢乐之中，感受人间之美；身在其中，放松精神，陶然性情，在娱乐中与山水情致相结合，在时空转换中体验空间的丰富变化，品味韵律和节奏之美。

中国书法所特有的美好寓意的表达，成为现代设计中经常采用的创意元素，形与意的表达，在现代材料和建筑、景观等载体中体现出超越传统书法框限的艺术创新（图8-21、图8-22）。

3. 书法艺术在园林艺术中的应用

笔力是中国书法用笔过程中的力感，或者说是笔触呈现的力量感。是书法家对情感和笔墨技巧的综合把握，也是艺术家长期对事物的感受及对线条形态美的认识和实践的结晶。诸如"力透纸背""如屋漏痕""如折钗股""重若崩云"等，均是对笔力美界定

的法则，而这些线条的阳刚和阴柔之美在园林造型中也是比较常见的（图8-23、图8-24）。

中国书法艺术强调"象外之旨""弦外之音"及"味外之致"，古人有"世间万物皆草书"之说，其意多于法，形更为自由，丰富的节奏和韵律，多变的线条，连笔一气呵成，几乎达到了一种高度自由的境界，抒情写意、传神之味更加强烈，达到"物我两忘"的境界。

而中国园林区别于世界上其他园林体系的最大特点，就在于它不以创造呈现在人们眼前的具体园林形象为最终目的，主要通过造园主对自然景物"形"的典型概括和高度凝练，赋予景象以某种精神情意的寄托，然后加以引导和深化，使审美主体在游览欣赏这些具体景象时，体会到"象外之旨""弦外之音"和"味外之致"的"神"，达到触景生情、产生共鸣、激发无限遐思和"物我两忘""得意忘形"的纯粹的精神世界，与书法实属异曲同工之妙（图8-25）。

（a）

（b）

图8-25　苏州留园

- 补充要点 -

现代字体创意海报设计

字体设计作为视觉语言的符号，已成为视觉传达设计中最基础、最重要的设计手段之一。好的字体设计具有鲜明的个性和新意，能准确传达信息并抓住人们的注意力，具有良好的可辨性和可读性，给人以耳目一新的艺术感染力（图8-26～图8-28）。

图8-26　《岁》

图8-27　《寿》

图8-28　第五届北京国际电影节海报

第三节　影视动画设计中的书法应用

中国动画艺术经过了近百年的发展，已经形成了较为完善的理论体系和产业体系，并以其独特的艺术魅力深受大众喜爱。将书法元素应用到国产动画片中，在以往经验的基础上，开辟出一条中国特有的动画创作风格，并且被全世界观众接受其价值所在，创作出具有浓郁民族特色、文化特色、艺术特色的中国动画。

1. 书法元素在塑造人物形象中的应用

人物形象是人物受其所处的社会环境的影响，在行为规范、思想意识等方面表现出来的不同于其他人物的特性。书法作为哲学的一种外部表现形式，折射的是不同的人物性格。通过书法塑造人物形象的例子在动画片中也屡见不鲜。如《大闹天宫》中的人物线条刚劲有力、灵动流畅，颇具书法的力量与品格。该片中对人物的表现处处充满着书法的元素，通过书法元素刻画人物形象的手法符合受众的心理预期和审美需求（图8-29、图8-30）。

2. 书法元素在故事情节中的应用

书法元素作用于发展故事情节的例子在动画作品中也经常见到。《中华勤学故事》中就有很多，其中《王羲之吃墨》《王献之依缸习字》和《王十朋苦学书法》是最经典的例子。这三集动画片均以书法为题材，大量书法元素的应用也更加直观生动地展示了主人公努力刻苦的一面，为受众提供了良好的勤学榜样（图8-31）。

3. 书法元素在片头题字及字幕中的应用

在以书法为片头题字的国产动画片中，或为名家

图8-29 《大闹天宫》孙悟空

图8-30 《大闹天宫》玉皇大帝

（a）

（b）

图8-31 《中华勤学故事》

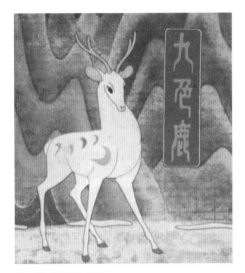

图8-32 《九色鹿》

图8-33 《哪吒闹海》

图8-34 《牧笛》

题字，或为普通书者书写。其中，名家题字一般以知名艺术家或社会名流为主，这源于他们的社会知名度和认可度能够给作品带来更好的社会接受效果。而书法元素融入片头，会有锦上添花之妙，直观上提升了作品的文化底蕴和艺术品格。同时，这种结合也让书法元素在国产动画中有了更好的群众基础。其中，比较有代表性的作品有《哪吒闹海》《九色鹿》《大闹天宫》《西游记》《牧笛》等（图8-32～图8-34）。

– 补充要点 –

《小蝌蚪找妈妈》

《小蝌蚪找妈妈》由上海美术电影制片厂于1960年摄制完成。其中涉及的场景和角色是中国传统山水、花鸟画的常见题材，受齐白石的名作《蛙声十里出山泉》《虾》《荷花蜻蜓图》等的触发，大师笔下的蝌蚪、青蛙、虾、蟹等小动物在银幕上栩栩如生，每一个场景都是一幅出色的水墨画。其中小蝌蚪的造型堪称意象造型的杰作，墨点似的小蝌蚪活泼可爱，犹如一群天真无邪的孩子，其他动物的造型也演绎得惟妙惟肖，如小鸡的天真好奇、螃蟹的慵懒茫然、青蛙妈妈的慈爱亲切等（图8-35）。

（a）

（b）

（c）

图8-35 《小蝌蚪找妈妈》

第四节　服装设计中的书法应用

书法艺术是通过文字造型表现，服装设计艺术是借助丰富的形态语言，用饱含意味的衣着去创造美的境界，然而无论是书法艺术还是服装设计艺术，艺术家们的用意是相同的，即给人以想象的空间，寄托本人的情感与韵味。二者在艺术表现上更是相似：体现艺术家们切身生活、思想、行为，用创作的作品传达给观者。

"上紧下松，松紧得体"在书法、服装设计中广泛运用。书法中，字体结构一般都是上紧下松的美学原理，使文字形象呈现生机勃勃的优美艺术姿态。服装设计中，上紧下松的结构安排就更广了，特别

是女装，紧身上装把女性优美的线条勾勒得淋漓尽致，下松裙裤体现女性矜持。此外中国唐装中，汉字"福禄寿喜"是最多的（图8-36～图8-39）。

对传统书法在服装设计上的运用，不仅仅停留在对传统图案或工笔画的简单复制上，而应当挖掘更深层次的中国韵味。墨色是书法的灵魂，墨分五色，墨色为骨，水墨与宣纸的交融。

水墨轻巧流畅，浓淡相宜，呈现出的画面效果清爽自然。这类风格可创作出宁静高远的意境。运用在时装设计中，既优雅，又有亲切的视觉效果。John Galliano秀场，采用了中国风的水墨元素，模特英气

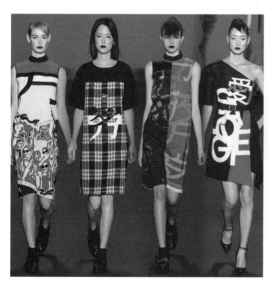

图8-36　Vivienne Tam2013秋冬秀场

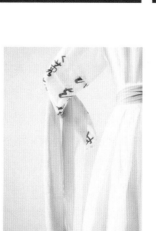

图8-37　汉服

剑眉、飒爽英姿，体现了东方"文人"洒脱的气质，那富有设计的水墨印花裙装，为整个秀场增添了一丝诗情画意（图8-40、图8-41）。

在服装设计中，将中国风融入婚纱设计，可以巧妙地将中国元素结合巴洛克式西方主义，用曲线流动的"光影繁花"的巴洛克式西方语言形式与"水墨气韵"这一东方意蕴两大元素，表达出对中国传统水墨精神的时尚阐释（图8-42）。

图8-38　唐装

图8-39　上海时装周

图8-40　John Galliano秀场

图8-41　2009年DG春夏秀场

图8-42　中国风水墨服饰

课后练习

1. 书法元素在平面设计中有哪些应用？

2. 书法艺术与环境艺术有什么联系？

3. 动画设计中可以怎么运用书法艺术？

4. 生活中哪些产品的设计运用了书法元素？

5. 简单列举你印象最深刻的运用书法元素的标志。

6. 为自己的名字设计一个签名。

7. 翻看近几年的时装周，比较中国书法元素应用在服装设计中的走向。

8. 谈一谈你目前所熟悉的设计大师以及喜欢的作品。

9. 试着挑选一个方面，设计一个带有书法艺术的作品。

第九章
鉴赏书法作品及方法

学习难度：★ ☆ ☆ ☆ ☆
重点概念：鉴赏、方法、应用

PPT 课件

◀ 章节导读

　　书法鉴赏与临写练字一样，都是不可缺少的艺术实践，以此开阔眼界，逐步学会分析和鉴赏书法作品的能力，能辨别出他人书法作品中的精华和疵点，不断丰富自己的书法知识。如果毫无区分地兼容并蓄，良莠皆收，则进步不快，且易误入歧路，徒费时日。因此，学会鉴赏书法作品，同样是学习书法中不可缺少的一个重要方面。本章先教授鉴赏作品的标准和方向，之后再举例说明。

第一节　书法作品鉴赏标准与方法

　　书法欣赏与书法鉴赏不同。①书法欣赏，就是欣赏者充分发现书法作品的艺术价值，使内心感到愉悦，得到美的享受。同时书法欣赏又是个极其复杂的问题，因为中国书法艺术的美，并不存在一个绝对的、特定的标准。②书法鉴赏，它和书法创作有很多相似之处，是一种高雅复杂的精神活动。在书法中，蕴藏着很多传统文化中的哲理和情怀，透露着作者的思想、气质、学识、技巧等。因此，在进行书法鉴赏时，不能简单地从作品的表面形式进行赏析，更应该深入感触、领悟其中的深刻内涵和底蕴，进而得到书法作者真正想表达的意境和情怀。

　　当代书法由三大部分构成：一是能被认同或参与到创作中的传统书法；二是超越意识的先锋书法；三是以业余时间为对象的消费型商品书法，即大众书法。三者的形态与功能虽然相互渗透影响，但均有本质的差异（表9-1）。

表9-1　　　　　　　　　　　　　　　　当代书法三大部分

当代书法	本质
传统书法	强调人类文化精神的连续性与继承性，注重保持书法传统审美稳定和规范
先锋书法	对传统相对淡化，添加了新的审美元素
大众书法	书法基础并不一定扎实，自娱自乐体验艺术修养

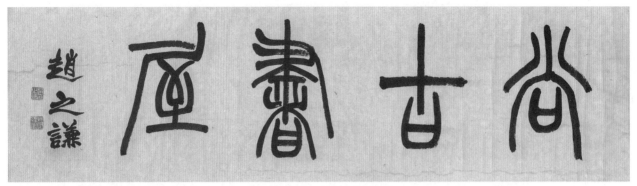

图9-1 赵之谦书法作品

一、书法形式的分析与鉴赏

1. 线条

（1）线条的力量感。指的是观赏者在欣赏书法作品时产生的力的感觉，这可能是一个感受上的体验。线条的力度与书写者施加的力道和用笔的运动方式有关。线条是笔在纸上克服阻力运动的轨迹，其轮廓、形状都能反映出克服的"阻力"。一般来说，平滑的线条会比粗糙的线条显得力度感不够（图9-1～图9-3）。

（2）线条的墨色。不同的墨色线条具有不同的质感和情调。一般来说，不蘸水直接上纸的墨色浓郁，飞白的墨色更显沧桑，凸显历史感，加水润色，水越多，墨色越透，越是圆润（图9-4）。

（3）线条的节奏与体积感。线条的体积感来自书写时的运动，线条的饱满、运动的复杂变化与线条的立体感有直接关系。一般来说，书写运动的越是复杂，线条的立体感越强。如王羲之的《兰亭序》较之《初月帖》，就显得《初月帖》外部轮廓的变化更加丰富，陆机的《平复帖》内部运动比较复杂，如孙过庭的《书谱》中的线条应经大大简化，内部的运动较为简单（图9-5～图9-8）。

（4）线条的空间感。近代西方最富有激情和表现力的线条要属凡·高的作品，但也难以和《丧乱帖》中笔触内部运动变化相提并论。在一些书法作品中，还可以感受到线条的三维空间感，如在八大山人书法作品的笔触中就能感受到物体的空间感（图9-9～图9-11）。

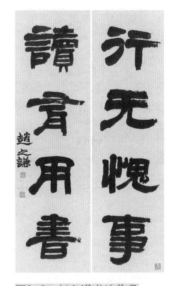

图9-2 赵之谦书法作品　　图9-3 颜真卿书法作品

图9-4 不同墨色对比图

（5）笔锋。是指书写过程中笔锋运行的形态，包括笔锋的位置、角度、轨迹等。（图9-12）。

2. 空间与结构

书法的空间与结构主要从四个方面来考虑，单字的结体、字组的结构、整行的行气和整体的布局（图

图9-5 陆机《平复帖》

图9-6 王羲之《初月帖》

图9-7 王羲之《兰亭序》

图9-8 孙过庭《书谱》

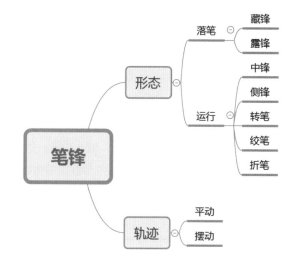

图9-9 凡·高《星空》

图9-10 王羲之《丧乱帖》

图9-11 八大山人书法作品

图9-12 笔锋

（a）

（b）

图9-13 《礼器碑》

相近文字的中空基本上均匀分割，用笔缓慢、沉稳。自组之间几乎相同间距，对比并不明显。

9-13、图9-14）。

（1）单字的结体。要求整齐平正，长短合度，疏密均衡。这样，才能在方正的基础上注意正敧朽生，错综变化，形象自然，于平正中见险绝，险绝中求趣味。

（2）字组的结构。字与字之间既统一又有对比。

（3）整行的行气。书法作品中字与字上下相连，形成"连缀"，要求承接、呼应连贯。楷书、隶书、篆书等静态书体虽然字字独立，虽笔断而意连。行书、草书等动态书体可字字连贯，游丝牵引。此外，整行的行气还应注意大小变化、敧正呼应、虚实对比，以及由此而产生的节奏感。这样，才能使行气自然连贯，血脉畅通。

（4）整体的布局。书法作品中集点成字、连字成行、集行成章，构成了点画线条对空间的切割，并由此构成了书法作品的整体布局。要求字与字、行与行之间疏密得宜，计白当黑；平整均衡，敧正相生；参差错落，变化多姿。其中楷书、隶书、篆书等静态书体以平正均衡为主；行书、草书等动态书体变化错综，起伏跌宕。

3. 章法

（1）轴线分析法。这里的轴线就是在字的结构上画一条辅助线，把这个字结构分成等分量的两个部分，从而显示出这一结构的倾斜情况（图9-15～图9-17）。

图9-14 金农隶书作品

金农的隶书趋向扁平，扩大了横向空间，压缩了纵向空间。字内的空间与字之间的空间对比加大。

（2）连缀画圆法。每一个字都可以做出最小的外接圆，这些外接圆就会在无形中拥有一种张力，当外接圆重合时，就说明完整性受到破坏，相对的字与字之间的关系也就密切了。这个方法可以看出字与字之间的连接情况。同时可以依照外轮廓做多边形，可以直观感受字体内部和外部的结构（图9-18）。

图9-15 能

图9-16 不

图9-17 是

多边形
外接线

外接圆

外接圆
连接

多边形
距离远

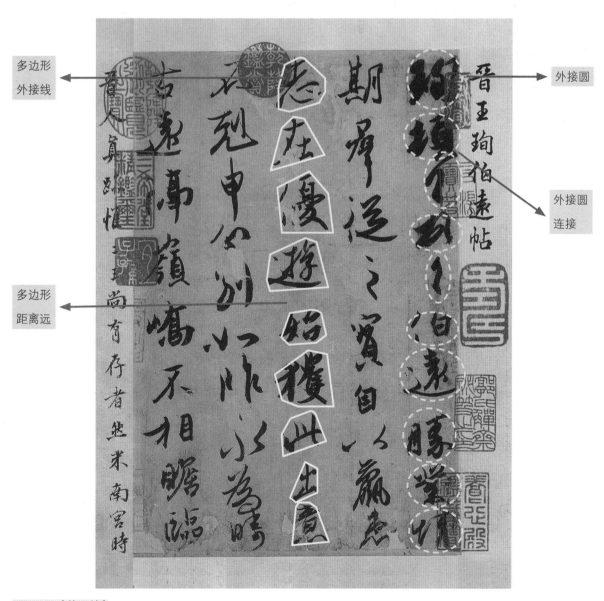

图9-18 《伯远帖》

— 补充要点 —

书法鉴定落款小知识

宋元时期的绘画，一般不落款，也不盖章。即便有落款，也多落于纸的背面。唐、宋、元、明时代的书画作品，由于原作者名声不太大，作伪者往往将原款去掉，而改新款。另外，唐、宋、元、明许多名家落款甚小，而且字数很少，有的还题写在极边缘处（图9-19、图9-20）。

图9-19　陆游书法作品

图9-20　米芾书法作品

第二节　历代名家作品赏析

《蓬户手卷》是朱熹大字代表作，内容包括三部分：题耑、朱熹行草手迹和前代名人题跋。气象雄伟超逸，洋溢着文人书卷气，非同凡辈，题跋中文天祥以唐颜真卿书法的"忠臣骨"来形容文公用笔的气派。其落笔圆润，绝无斧凿痕迹，然一点一画都合乎法度，故笔势活泼而不失厚重，章法俯仰顾盼潇洒自然，堪称朱熹书法的代表作（图9-21）。

苏轼的书法重在写"意"，走自己的路。气韵，可以说是他的书法作品的最大特点。明董其昌盛赞他"全用正锋，是坡公之兰亭也"。苏轼的书法之美乃"妙在藏锋""淳古遒劲""体度庄安，气象雍裕""藏巧于拙"，是"气势敧倾而神气横溢"的大家风度（图9-22）。

图9-21　朱熹《蓬户手卷》

黄庭坚的书法，笔法以侧险取势，纵横奇崛，字体开张，笔法瘦劲，自成风格。其作草全在心悟，以意使笔。然其参禅妙悟，虽多理性使笔，也能大开大合，聚散收放，进入挥洒之境。而其用笔，相形之下更显从容娴雅，虽纵横跌宕，却能行处皆留，留处皆行（图9-23）。

郑板桥书法，世称之为"六分半书"，书中真隶行书相参、布局上字形大小不一，书体有架势，有笔力，金石味浓，扑茂劲拔、奇秀雅逸、方方圆圆、正正斜斜、疏疏密密，排列穿插得十分灵巧、别致。这种创格和变体，一改当时书法界"滑熟""媚俗"的风气，对当时书法艺术的发展起到了极大的推动作用（图9-24）。

乾隆帝的书法造诣实属一般，加上其本人矫作的性格，也使其大量书作陷入繁而不精的窠臼。不过，若从帝王书法的角度来说，乾隆帝的书法在清代乃至中国历代皇帝之中已属上流（图9-25）。

宋徽宗书法，瘦直挺拔，横画收笔带钩，竖画收笔带点，撇如匕首，捺如切刀，竖钩细长；有些连笔字像游丝行空，已近行书。宋徽宗书法用笔源于褚、薛，写得更瘦劲；结体笔势取黄庭坚大字楷书，舒展劲挺（图9-26）。

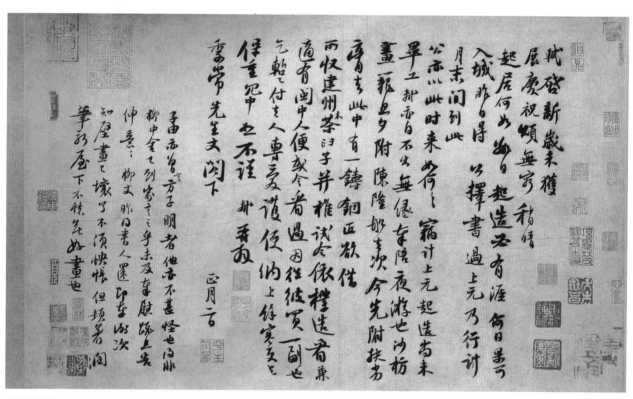

图9-22　苏轼书法作品

图9-23　黄庭坚书法作品

皓首嵚崎来种万松待看千尺舞霜风
手拖遗物甄陶犹萃在先生杖履中杨
桥长垂伍庋暗樱桃烂熳灯阶红何时
得画徐元直同访襄阳庞德公南朝官纸
女儿宝玉版云萝锦不知元舆此苑原心称
仰丰留待子瞻书

乾隆戊寅　板桥郑燮

图9-24　郑板桥书法作品

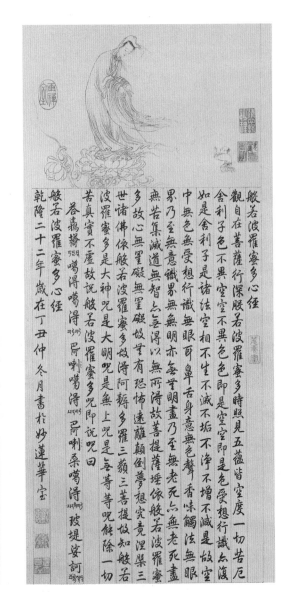

图9-25　乾隆书法作品

图9-26　宋徽宗《御题五色鹦鹉图》

第三节　近现代优秀书法作品赏析

　　齐白石篆书，气格宏大，境界老拙，用笔迟笨，结字古而正。单字多作长方形，横平竖直，得端正稳重之感。然常以撇捺、斜笔破之，使在平正中形成斜向、三角等锐角关系，使整体平正而不呆板，富有变化。其用笔藏头护尾，迟涩滞重，非常传统；但结字长方形构成平面，横竖、斜笔与现代平面几何分割吻合，富于现代构成之感（图9-27）。

　　启功的字修长、瘦骨、清秀，和他的理论一样，写得通俗易懂，雅俗共赏，沿用了画作中泼墨的潇洒和用墨浓淡，在历史经典中创新。启功独创的"启体"书法，其字形上下左右的分量较大，中间的分量较小，不是"九宫格"那样的"九等份"，而是"五三五"不等份结构字体。启功认为："学写字首先要敢于不受自古以来各流派清规戒律的束缚。"正是由于这样，启功的书法才达到既有深厚传统，又有自己独特的风格。不仅是书家之书，更是学者之书，诗人之书，它渊雅而具古韵，饶有书卷气息；它隽永而兼洒脱，使观者觉得很有余味。因为这是从学问中来，从诗境中来的结果（图9-28）。

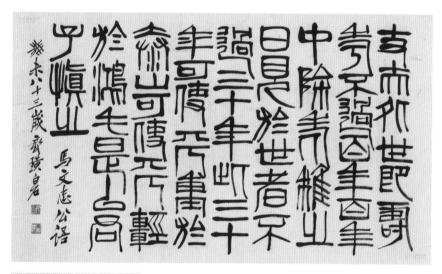

图9-27　齐白石书法作品

图9-28　启功书法作品

课后练习

1. 书法线条的空间感是什么？
2. 线条的节奏感是怎样表达的？
3. 鉴赏一幅作品的章法有哪些方法？
4. 书法作品怎样落款？
5. 用轴线法分析一幅书法作品。
6. 用连缀画圆法完成一幅书法作品。
7. 你最喜欢的古代书法家是谁？并说出你的理由。
8. 你知道的近现代书法家有哪些，他们的书法特点又是什么？
9. 从本章挑选一幅书法作品进行鉴赏并临摹。

参考文献
REFERENCES

［1］牟复礼，朱鸿林. 书法与古籍［M］. 毕斐，译. 北京：中国美术出版社，
 2010.

［2］刘涛. 极简中国书法史［M］. 北京：人民美术出版社，2014.

［3］沃兴华. 论书法的形式构成——书法创作之四［M］. 上海：上海古籍出
 版社. 2014.

［4］王林. 王羲之书法全集［M］. 北京：人民美术出版社，2008.

［5］蒋勋. 汉字书法之美［M］. 广西：广西师范大学出版社，2014.

［6］孙晓云. 书法有法［M］. 江苏：江苏美术出版社，2010.

［7］赵松元. 走进书法世界［M］. 广东：广东教育出版社，2015.

［8］侯吉谅. 如何看懂书法［M］. 北京：北京联合出版公司，2014.